手縫いで作る貴婦人の衣装

18世紀の
ドレス
メイキング

著者
ローレン・ストーウェル
アビー・コックス

翻訳
新田享子

目次

第1章　ヒストリカル・ステッチの名称と縫い方

第2章　1740年代　イングリッシュ・ガウン

第3章　1760～1770年代　サック・ガウン

読者の皆様

　18 世紀のドレスメイキングの世界へようこそ！　この本のページを
めくると、そこはジョージ王朝時代。この時代に特徴的な 4 つのガウ
ン（ドレスのこと）と、それに合わせたアクセサリーの作り方をコス
チューム好きの皆さんに紹介します。

　私たち著者は、これまで服飾研究とドレスメイキングに携わってきま
ました。その経験を一冊にまとめたのが、この『18 世紀のドレスメイ
キング』です。この本の中で紹介する作品を最初から順番に作ってい
くと、最後にはすてきなアンサンブルが出来上がるという仕組みになっ
ています。この本の手順どおりに作っていくのもいいですし、少しア
レンジして、自分なりのスタイルの衣装を作るのもいいでしょう。

　私たちがこの本を書こうと決めたとき、何よりも伝えたかったのは、
18 世紀がいかに楽しく、ワクワクさせてくれる時代なのかでした。「こ
んなに手の込んでいそうなガウンを本当に作れるのかしら…」と思っ
ているそこのあなた！　大丈夫です、きっと作れます！

　いつもすてきに、恐れずにソーイングを楽しみましょう！

ローレン・ストーウェル

Lauren Stowell

アビー・コックス

Abby

この本を、歴史の中に存在したすべての無名なドレスメーカーと帽子職人に捧げます。

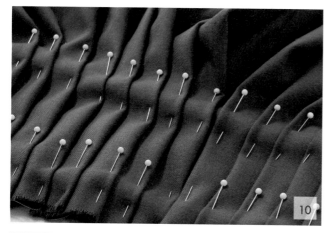

9　次は後ろを縦半分に折り、後中心を決めます。待ち針で印を付けます。

10　後中心に向かって片ひだのプリーツを入れていきます。そうすると後中心に逆ボックスプリーツができます。

11　プリーツを固定するため、上端から5mm あたりを「返し縫い」で縫います。

12　まだ縫っていないほうの脇を中表に合わせ、待ち針でとめます。スリット用に、上端から25cm のところをあきどまりにします。

13　スリットの縫い代を折り返し、まつり縫いをします。縫い代の端が耳の場合は、縫い代を1回折り返すだけで十分ですが、切りっぱなしの場合は、2回折ってほつれを防ぎます。スリットをアイロンで押さえます。

14　ペチコートの脇を裾から「半返し縫い」で縫います（2.5cm あたり6〜8針）。スリットのあきどまりで止めます。縫い代を割って、アイロンで押さえます。

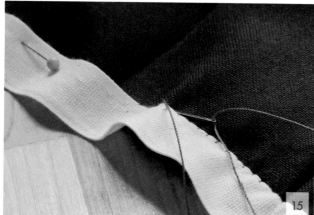

15　テープを2本、ウエストの約2倍の長さにカットし、1本ずつ半分に折って中心を決めます。この中心を前ペチコートと後ペチコートの中心と合わせます。このテープでウエストラインをくるむので、テープの幅半分（1.2cm）をあとで内側に折り返せるように残し、ペチコートの上端から1.2cm のところに待ち針でとめていきます。テープをペチコートの表地にアップリケ・ステッチで縫い付けますが（2.5cm あたり12針）、このとき、重ねた布を全部すくいながら縫います。

16　テープを内側に折り返して待ち針で固定し、まつり縫いします。両脇のスリットまで縫い終えたら、同じ場所で何度か巻きかがり縫いをしてテープを補強します。残ったテープは結びひもになります。

17　裾を6mm または1.2cm 折り返し、まつり縫いします（2.5cm あたり8〜12針）。

これで完成です！

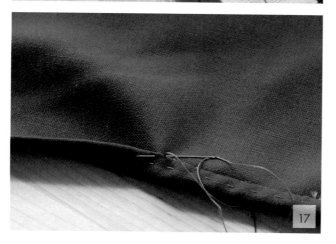

1740年代イングリッシュ・ガウンの
ストマッカー（胸当て）

　すぐにでもイングリッシュ・ガウン（29ページ）を作りたいところでしょうが、ペチコートのほかにも
もうひとつ必要なものがあります。ストマッカーという胸当てです。

　1740年代のストマッカーは、シンプルなものから、貴婦人が着るアンサンブル用の装飾が凝ったものまで、
種類が豊富でした。庶民的な女性のガウンには、無地の共布で作ったものや、リネンに手刺繍をほどこし
たものがよく合いますが、流行に敏感でおしゃれな女性には、金糸や銀糸、レースや刺繍、リボンをあしらっ
たものがぴったりです。

【材料】
- ●表布　　　　　　　　　　……50cm
- ●裏地用のリネン　　　　　……50cm
- ●芯地用中厚手のリネン　　……50cm
- ●シルク糸30番　　　　　　……適量

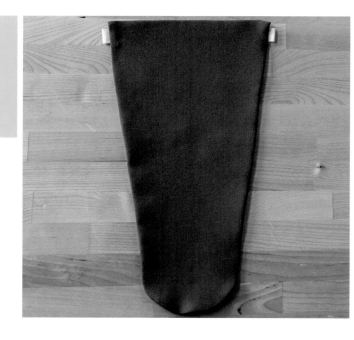

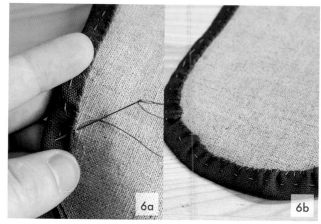

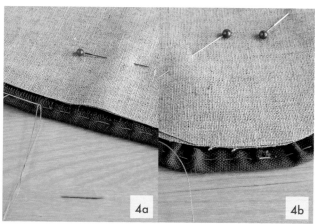

【作り方】

1 ストマッカー用に採寸します。あるいは、30 ページの型紙を参考にしてください。丈は、上はコルセットが隠れるくらい、下はガウンの縁飾りより少し長くします。幅は、上がバストが隠れるくらい、下はガウンの前あきをうめる程度にしますが、ストマッカーと縁飾りを重ねて着るので、そのゆとりも持たせます。採寸したら、1.2 ～ 2cm の縫い代を足します。

2 表地を 1 枚、リネンを 1 枚、芯地を 1 枚、カットします。芯地を作るには、中厚手のリネンにのり、にかわをたっぷりと塗って自然乾燥させます。

3 リネンと芯地の縫い代を切り取り、この 2 枚を芯地が内側にくるように重ねて、待ち針でとめます。

4 表地の縫い代を半分折り返し、しつけをかけます。

5 芯地と重ねたリネンの裏地を、裏返した表地の中央に置き、縫い代が全体に均一になるようにします。位置が決まったら待ち針でとめるか、しつけをかけます。

6 表地の縫い代を、裏地の端をくるむように折り返して固定し、表地と裏地を縫い合わせます。ストマッカーの両サイドと下のカーブを先に縫います。

カーブ部分は、縫い代におおまかになみ縫いしてギャザーを寄せてから、少しほぐします。両サイドとカーブ部分の折り返した縫い代を裏地に待ち針でとめ、裏地だけをすくいながらまつり縫いをします（2.5cm あたり 8 ～ 10 針）。

7 ストマッカーのバストラインを折り返し、まつり縫いします。表地を引っ張りすぎたり、よれができないように注意しながら、ストマッカーをまっすぐ平らにして縫います。

8 ストマッカーのバストラインの両脇にコットンやリネンのテープを縫い付けておくとよいでしょう。ストマッカーをコルセットに固定するときに便利です。

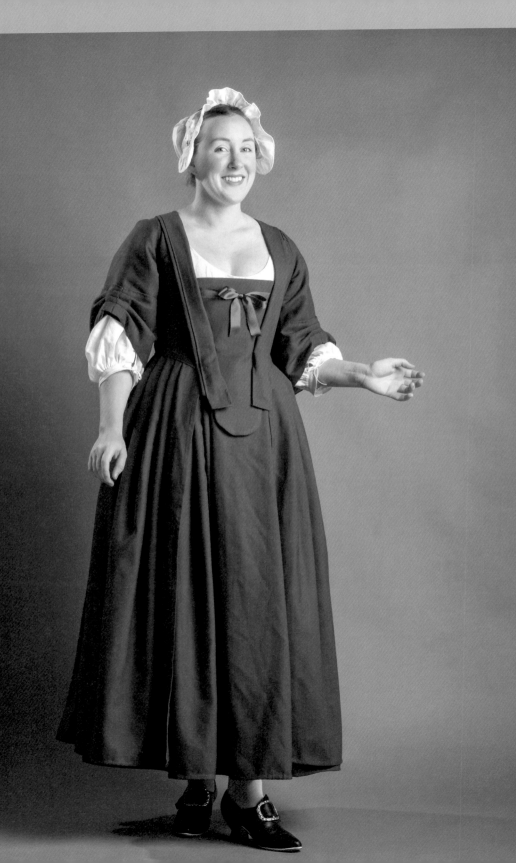

1740年代
イングリッシュ・ガウン

　このイングリッシュ・ガウンは、まず前身頃と縁飾りを作り、後身頃と一体化した後ろスカート部分を1枚の布で裁断して仕立てます。ここでは、1740年代の肖像画に見られる二重の縁飾りを作り、隠れダーツを利用して、直線にカットされた布を胸と肩にぴったりとフィットさせます。

　幅広のゆったりとした袖も18世紀前半に特徴的なデザインのひとつです。袖はまっすぐにカットされ、袖底を1カ所縫うだけ。袖口はプリーツをほどこしたカフスやウィングド・カフス、フリルなどで装飾されていました。18世紀も後半になると、袖の幅がせまくなるので、時代に忠実なガウンを作りたい場合は、袖の形に注意しましょう。

　18世紀初め、カフスは大小様々でした。形状も扇型やゆったりとした筒型のものがありました。ここで紹介するのは、働く女性用のガウンのカフスです。袖自体がとても広くゆとりがあるタイプなので、カフスも袖口より少しだけ広い、筒型を選びました。ウィングド・カフスも構造的にはまったく同じなのですが、ひじの後ろでカフスの余った布を縫い合わせて、ウィングを作ります。

【材料】
- ガウン用の表布　　　　　……4〜6m
- 裏地用の生成りのリネン　……2〜2.5m
- シルク糸
（ギャザー寄せとトップステッチに30番、
　まつり縫いに50番）　　　……適量

【ガウンの構造と手順について】
まず縁飾りのついた左右の前身頃を作ります。そして一体化した後身頃と後ろスカートを作ります。後身頃のネックラインから後ろスカートにかけて長いプリーツが入ります。プリーツを入れる作業は簡単ではありませんが、仕上がりは美しく、達成感が得られるでしょう。後ろスカートの両脇にはプリーツを入れながら前スカートを縫い付けます。スカートは前あきになっており、下のペチコートを見せる構造です。後身頃＋スカートが完成したら、前身頃と合わせます。

前身頃には、フィッティングしながら袖とカフスを縫い付けます。着付けのときに、前身頃の前端をストマッカーでとめます。

1740 年代のイングリッシュ・ガウン：身頃／ストマッカー／袖

後身頃と前身頃は裏地用です。前身頃の表地は 32 ページのようにカットします。後身頃やスカートの表地は、この裏地をもとにして、長方形の布からカットします。袖とストマッカーの表地は、縫い代を足してカットします。

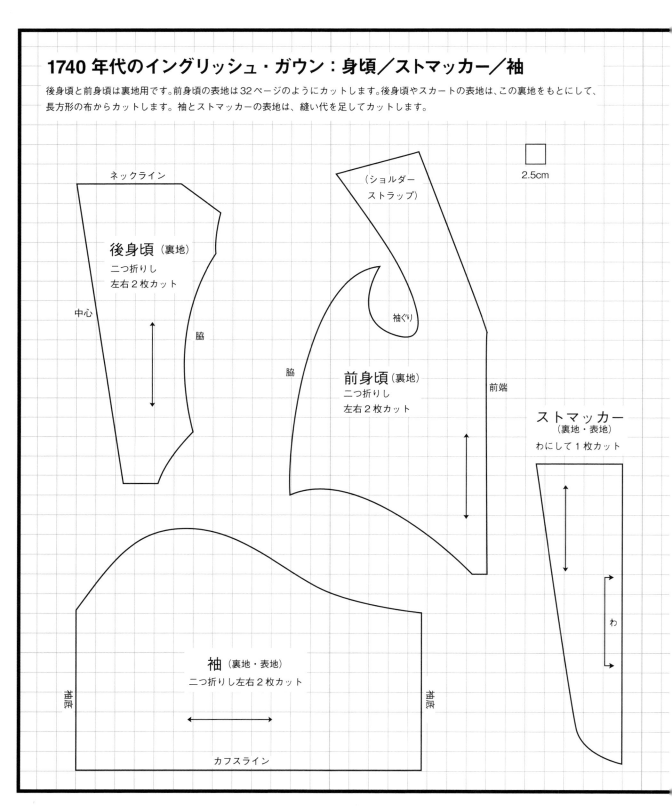

2.5cm

ネックライン

（ショルダー
ストラップ）

後身頃（裏地）
二つ折りし
左右2枚カット

中心

脇

袖ぐり

脇

前身頃（裏地）
二つ折りし
左右2枚カット

前端

ストマッカー
（裏地・表地）
わにして1枚カット

袖（裏地・表地）
二つ折りし左右2枚カット

袖底

袖底

わ

カフスライン

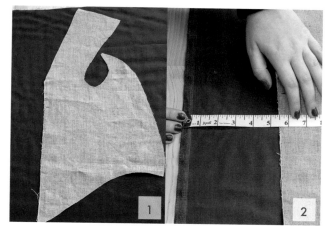

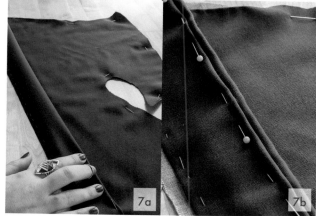

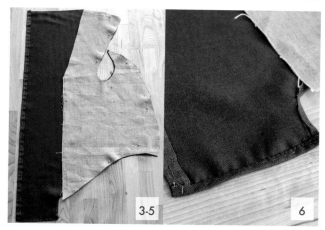

【作り方】

1　肩の線から胸を通過し、ウエストを過ぎたあたりまでの長さを測り、ガウンの縁飾りのおおよその長さを決めます。32 ページのように、中表に二つ折りした表地の上に裏地を置き、左右前身頃の表地をカットします。

2　前身頃の裏地が、表地の直線の端から縁飾りの分として 14cm ほど離れて置いてあるか確認します。

3　表地の袖ぐりと脇は、裏地に合わせてカットします。身頃の直線ラインを下に伸ばします（7cm くらい）。身頃の下の前端から、最初の縁飾りの折り返し線の位置で垂直線を引きます。

4　ウエストのカーブ線を、手順 3 で引いた直線と交差するところまで書き足します（32 ページの図を参照）。雲形定規を使うと便利です。

5　カーブしたウエストライン（スカートと縫い合わせる部分）と、それに続く直線と縁飾りの下の縫い代を折り返して、しつけ縫いをします。

6　手順 5 で折り返した縫い代をさらに半分折り返し、まつり縫いをします（ナロー・ヘムにします）。

7　表に返し、縁飾りにプリーツを入れます。プリーツはまっすぐ縦に入れます。最初のひだを深くする必要はありません。ただし次のひだは幅を広くとり、裏に折り返したときに、身頃の前端に十分に届くようにします。ガウンを着るときに、この部分を待ち針でストマッカーにとめるので重要な折り返しです。

8　プリーツを待ち針で固定し、アイロンでプリーツ全体を押さえます。ステッチはかけません。

9　プリーツ部分を身頃に縫い付けないように注意しながら、ひだを星止めにして固定します（2 カ所）。星止めは、ひだの山から 6mm 内側に入ったところを 6mm 間隔で縫います。これでプリーツ部分のみが固定されます。

10　裏地の首回り、身頃の直線部分、ウエストの縫い代を内側へ折り返し、しつけをかけます。

1740 年代のイングリッシュ・ガウン前身頃：縁飾りと合わせて左右 2 枚カット

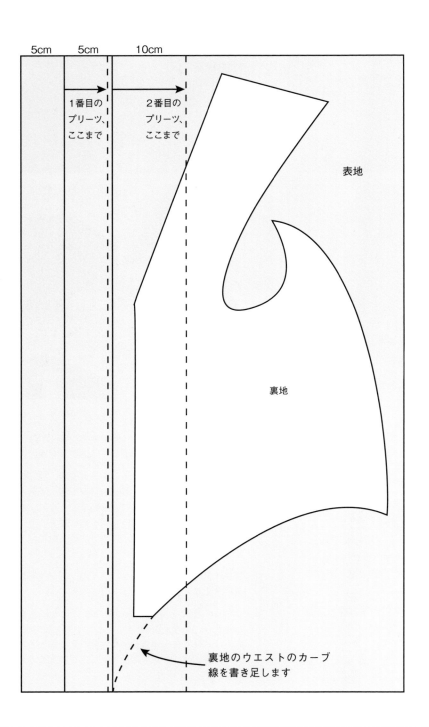

5cm 5cm 10cm

1番目の
プリーツ、
ここまで

2番目の
プリーツ、
ここまで

表地

裏地

裏地のウエストのカーブ
線を書き足します

表地の袖ぐりと脇をカット
したら、縁飾りにプリーツ
を入れます。

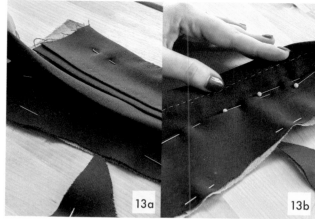

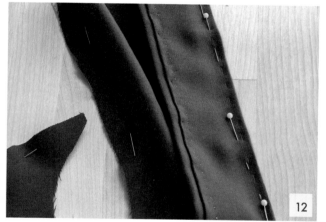

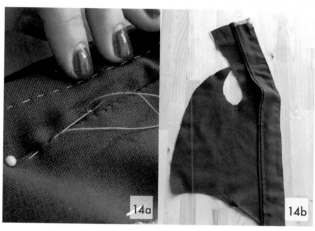

11 裏地の前端（バストの下の直線部分）を、縁飾りを裏側に折り返した端と合わせますが、間を約6mm空けます。裏地の端を均等に星止めし、裏地と表地を固定します。このとき重ねた布全部に針を刺します。

肩のあたりに5〜8cmのあきを作っておきます。これで縁飾りの表は固定されましたが、裏側はまだ縫っていない状態です。

12 前身頃を表を上にして、テーブルに平らに置き、手で布をまっすぐに整えます。まだまつり縫いをしていない身頃の脇と袖ぐりを待ち針でとめます。肩のあたりで布がだぶついているはずです。

13 肩の部分の余分な布をつまみ、ダーツのように先を細くしながら、縁飾りのほうに倒します。ダーツを指でしごき、待ち針でとめます。つまんだ布の量が多い場合は、余分をカットしておくと、扱いやすくなりますし、かさばりません。ダーツの位置は適当ですが、倒した部分が必ず縁飾りで隠れる位置にします。わのほうにしつけをしておきます。

14 表地を上にした状態で、ダーツの折り目に、肩のほうからアップリケ・ステッチをかけます。このとき、表地のみをすくいます（2.5cmにつき10針）。裏地を一緒に縫わないようにしてください。

15 オプションですが、前身頃をひもで編み上げるように固定できるととても便利です。ピンだけでストマッカーに取り付けるよりも、しっかりと閉じることができます。しかも編み上げるようにしておくと、ガウンが背中にフィットしますし、ガウンの脱着も簡単です。この編み上げ部分を作るには、まず、バストの下からウエスト少し上までの長さを測ります。これに縫い代を足した長さ×幅約10cmでリネンを2枚カットします。

16 長方形にカットした布の端をすべて折り返し、しつけをかけます。それを細長く半分に折り、アイロンで押さえます。

のこぎり結び　　　　交差結び

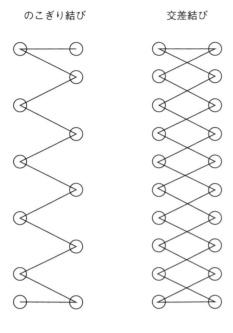

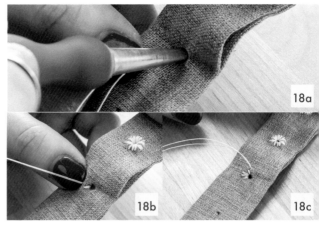

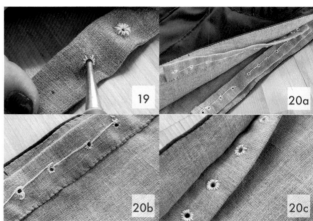

17

17 ひもを通す穴を約2.5cmの間隔で開けるので、印を付けます。必ず右側に1枚、左側に1枚のリネンを用意し、両方に穴をあけます。

18 目打ちで穴を開けます。太いリネン糸にワックスをよくかけて二重にし、穴の縁を巻きかがり縫いします。糸をしっかりと引き締めて、アイレット（ひも通し穴）を作ります。18世紀のアイレットは機械縫いではないので均一ではありませんでしたから、少々大きさが違ったり、糸のかかりが密でなくても気にする必要はありません。糸で穴の縁を巻きかがるのは、単に穴を広げておくためです。

19 巻きかがりが終わったら、目打ちで穴を広げます。

20 アイレットが完成したら、前身頃の裏地に待ち針でとめ、まつり縫いをします。このとき、裏地だけをすくうように注意してください。ひもをぎゅっと引っ張ると、ストマッカーの端がアイレットと前身頃の間にはさまるように、アイレットを離して配置します。

21 いよいよ次は、ガウンの後ろです。後身頃と後ろスカートが一体になっていて、後ろスカートの脇に2枚の前スカートを縫い合わせる構造です（40ページ）。

まずガウンの後ろの長さを決めます。うなじから床までを測って決めますが、このときガウンの下に着るものを全部着て、靴も履いて採寸します。この長さ×耳から耳までの幅で、表布を長方形に裁断しておきます。

22 後身頃のリネン（裏地）を30ページの型紙に合わせて2枚カットします。

23 後身頃（裏地）の背中の中心になる部分を返し縫いで縫います（2.5cmあたり10～12針）。縫い代を割って、アイロンで押さえます。

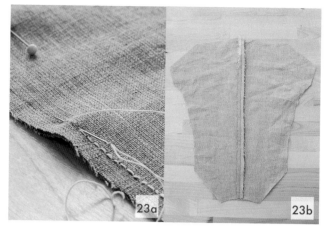

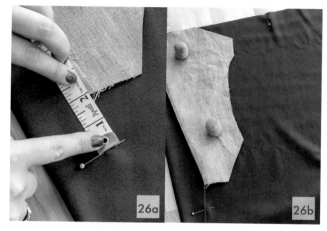

24 手順21でカットした表地、後身頃の裏地の両方を、布目方向に中表で縦半分に折った状態で、表地の上に裏地を重ね、直線のネックラインで揃えます。裏地の折り目は表地に対して少し斜めになります。待ち針でとめます。

25 後ろにプリーツを入れる前に表地の余分をカットします。まず、表地の「わ」から、裏地のネックラインの倍の長さ＋5cmのところに待ち針で印をつけ、そこからまっすぐ下に線を引きます。

26 裏地の中心とウエストラインが交差する点から5cm下に待ち針で印を付けます。その印から横にまっすぐメジャーを引き、手順25で引いたラインと交差させます。そこに印を付けます。まだ布はカットしません。

27 裏地の中心線（表地に対し斜めになっている）を表地にトレースします。ウエストラインから5cm上のところに印を付けます。

28 手順26で印をつけた部分を長方形に切り取り、裏地が重なっていない余分な布の部分を除きます。断裁後の生地は逆T字型の形になります。一度切ってしまうと元には戻せないので、再度確認してから切りましょう。このガウンには、表地に幅150cmの布を使用しています。幅のせまい布を使用している場合は、どこも切り取る必要はないかもしれませんが、その場合はスカートの裾幅が足らず、布を追加する必要があるかもしれません。

29 さあ、いよいよ縫いはじめます。手順27でトレースした中央線を返し縫いで縫います（2.5cm あたり10〜12針）。

30 ここで裏技を使います。トレースした線上に、ウエストラインから5cm上のところに付けた印（覚えていますか？）に向かって、上から斜めに切り目を入れ、印の約2.5cm上ではさみを止めます。

31 手順30で入れた切り込みにはさみを入れ、上に向かって「わ」を切り開きます。

32 切り開いた部分を割って、アイロンで押さえます。そうすると、切り込み部分が割った縫い代に重なります。布を表に返すと、きれいにタックができています。このタックを中心に脇に向かってプリーツを入れていきます。

33 次は、裏地と表地を、中心線とネックラインで揃えて外表に重ねます。手順29で縫った中心線の縫い目を星止めしてとめます（2.5cm あたり8〜10針）。

34 中心線上、裏地のウエストラインから5cm上がったところに印を付けます。次はいよいよプリーツを入れていきます。準備はOKですか？ でははじめましょう。

35 ガウン背面のプリーツ入れは面倒な作業ですが、やり遂げれば、驚くほど美しい仕上がりになります！ ガウン背面のプリーツは18世紀初期は幅が広く、後半に近づくと細かくなっていきます。時代と好みに合わせてプリーツの幅とスタイルを決めましょう。

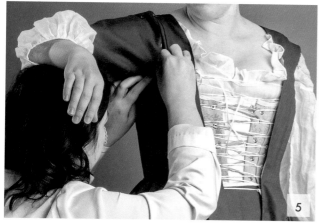

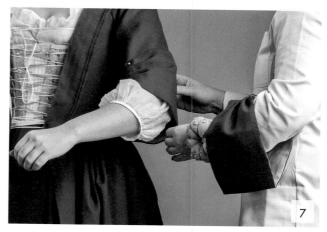

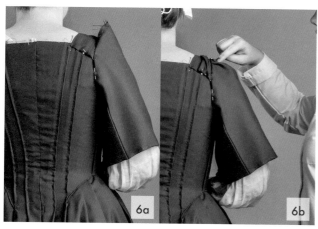

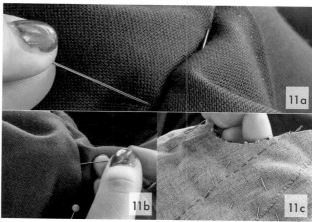

4 袖をモデルの腕に通し、袖山と袖底を待ち針で仮止め します。18世紀の袖を見ると、袖底の縫い目が脇の 下にあるものもありますが、後ろからほぼ見えている ものも多くあります。

5 前身頃の脇の下から、フィット感を確認しながら待ち 針でとめていきます。縫い代は折り込みながら、てい ねいに注意しながら待ち針でとめます。

6 脇の下を待ち針でとめたら、次は袖山です。袖山をふっ くらさせるため、肩の上でタックやプリーツを入れな がら、後身頃へと進みます。縫い代は内側に折り込み ながら、待ち針でとめていきます。18世紀前半のガ ウンでは、ショルダーストラップと縁飾りの間に袖山 をはさみ、縫い代を内側に折り込んで取り付けるのが 一般的でしたが、縫い代をそのまま外に出しておき、 あとで縁飾りで覆うのもひとつの選択肢です。

7 両袖を仮止めしたら、袖の上にカフスを通し、袖の前 中心からカフスを待ち針でとめます。腕の後ろまで待 ち針をとめていくと、袖の広さよりもカフスのほうが 広いので布が余りますが、これはオープンカフスなの で、そのままカフスの余った布を「浮かせて」おきます。

ウィングド・カフスの場合は、ひじの後ろで余った布をつまん で、待ち針でとめておきます。

8 次は前スカートです。下着を全部着て、ガウンを着るときに 履く靴を履いた状態で、フィッティングするのがいちばん簡 単です。プリーツを入れ、しつけをかけた前スカートを、前 身頃の裾の表地と裏地の間にはさみます。下に着ているア ンダーペチコート（23ページ）の上を前スカートのプリー ツが優雅に流れるよう、スカートの丈と角度を調節します。 プリーツがねじれたり、曲がったり、たわんだりしていては いけません。スカートの丈が決まったら、待ち針でとめます。

9 スカートの裾の折り返しにチョークなどで印をつけ、 そっとガウンを脱がせます。

10 ショルダーストラップと後身頃を待ち針でとめた箇所 の裏地を、内側から細かくまつり縫いします。

11 次は袖ぐりです。返し縫いで縫いやすくするために、 仮止めした待ち針を身頃側から袖ぐりに向かって、で きあがり線に対し直角に打ち直します。前身頃の脇の 下からショルダーストラップと後身頃の縫い目まで、 袖ぐり全体をこの方法で待ち針を打ちます。

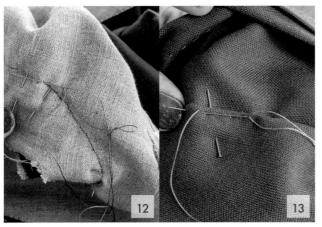

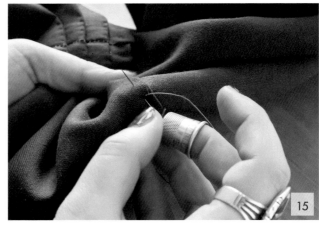

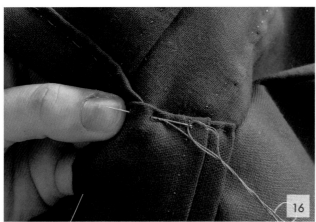

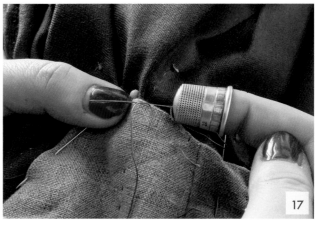

12 待ち針を打ち終えたら、袖ぐりのカーブを鉛筆で書きます。左右の袖が同じカーブになるようにします。このカーブを返し縫いでしっかりと縫います（2.5cm あたり12～14針）。

13 次は袖山です。ショルダーストラップの上から、重ねた布を全部すくいながら星止めします（端から3mm内側に入ったところを3mmのステッチで縫います）。袖山は縁飾りで隠れます。

14 ガウンを裏返し、袖ぐりの縫い代を6～12mm残し、残りをカットします。

15 カフスの上端だけを均等に袖に星止めします。後ろの布が「浮いている」部分はそのままにしておきます。ウィングド・カフスの場合は、後ろも待ち針でとめたところだけ星止めにします。

16 次は、後ろのネックラインに付けた見返しの上にショルダーストラップを重ねます。布端は中に入れ、左右のショルダーストラップが同じ角度で同じように付いていることを確認します。端から3mm内側に入ったところを3mmのステッチで星止めします。肩の高さが左右違う場合は難しいこともありますが、がんばって縫いましょう。絶対にできます！

17 ネックラインで縫っていない箇所があれば、まつり縫いで縫い閉じます（2.5cm あたり8～10針）。

18 ウエストラインで裏地が見えている箇所は中に折り込んで、邪魔にならないようにします。身頃とスカートを合わせ、重なっている布を全部針で刺し、各プリーツを固定しながら星止めにします（端から3mm入ったところを3mmのステッチで）。

19 身頃の裏地をとめていた待ち針やしつけをはずします。ウエストラインに向かって手で平らに伸ばし、縫い代を中に折り込んで、前スカートのプリーツの上にかぶせてまつり縫いをします（2.5cm あたり8～10針）。

20 最後に、ガウンの表地の裾をまつり縫いします（2.5cm あたり8～10針）。裾の折り返し幅は6mmから13mmの間にします。幅をこれ以上広くするとモダンな印象になってしまいます。裾は後ろのほうを長くすることもあり、その場合は前裾を短く折り、少しずつ角度を付けていきます。着る人の体形、下着、ガウンのスタイルによって裾を均一にするのか、角度を付けるのかは変わります。

おめでとうございます！　これでガウンは完成です！

1740年代

フィシュー（薄いスカーフ）

　1740年代の「フィシュー」という薄いスカーフは大判でした。正方形のものは三角に折って使われていましたし、もともと三角のものもありました。首にあてる部分にスリットが入っていたり、先が結びやすいように細長くなっていたりしました。縁取りにレースが付いているものもあれば、何も付いていないシンプルなものもありました。ここで紹介する薄いスカーフは、首によくなじむように工夫がしてあり、両端はストマッカーを覆うほどの長さがあります。細かいまつり縫いの練習に最適な作品です。よりおしゃれにしたいなら、意匠を凝らした豪華な布を使うのもいいでしょう。

【材料】
● 薄手のリネン　　　……1m
● リネン糸（60/2）
　　またはコットン糸　……適量

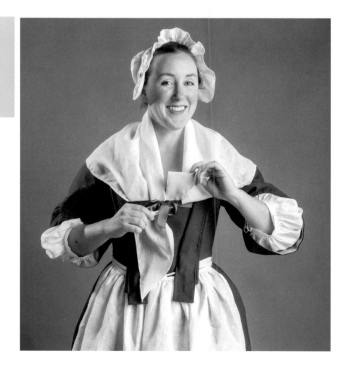

1740 年代のフィシュー

1740 年代のフィシューはとても大判で、端をストマッカーにたくし込んで羽織るのが一般的でした。
スリットが入っているので首になじみやすく、羽織ってもかさばった感じがしません。

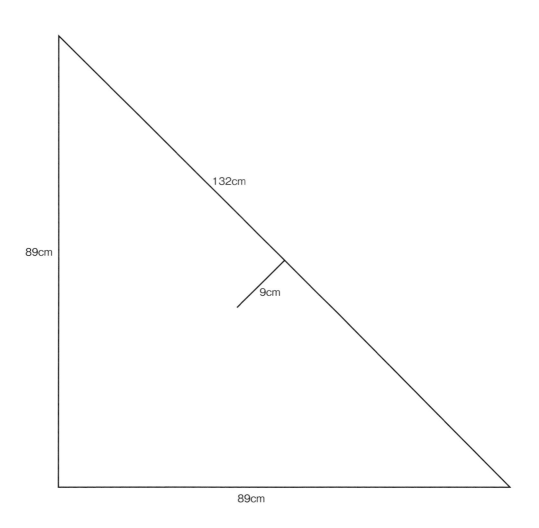

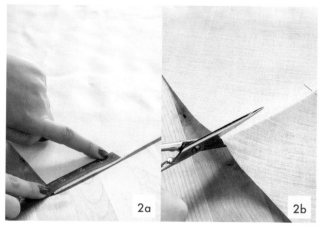

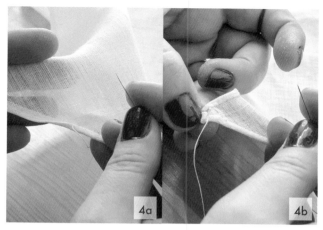

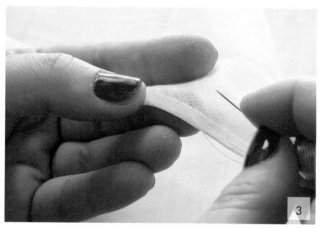

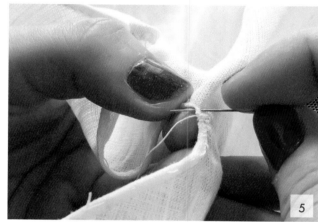

【作り方】

1　三角にカットした布をのり付けしながらアイロンをかけます。角を合わせて半分に折り、もう一度アイロンで押さえます。布を開いて平らにします。

2　折り目をつけた線から9cmのところに待ち針で印を付けます。待ち針の位置まで切り込みを入れます。

3　スリットも含め、すべての端を6mm折り返し、しつけをかけます。スリットのあきどまりは折り返さずに、とりあえずそのままにしておきます。

4　6mm折り返した縫い代をすべて、もう一度半分に折り返し（3mm幅になります）、まつり縫いをします（2.5cmあたり12〜16針）。

5　スリットのあきどまりを巻きかがり縫いします。

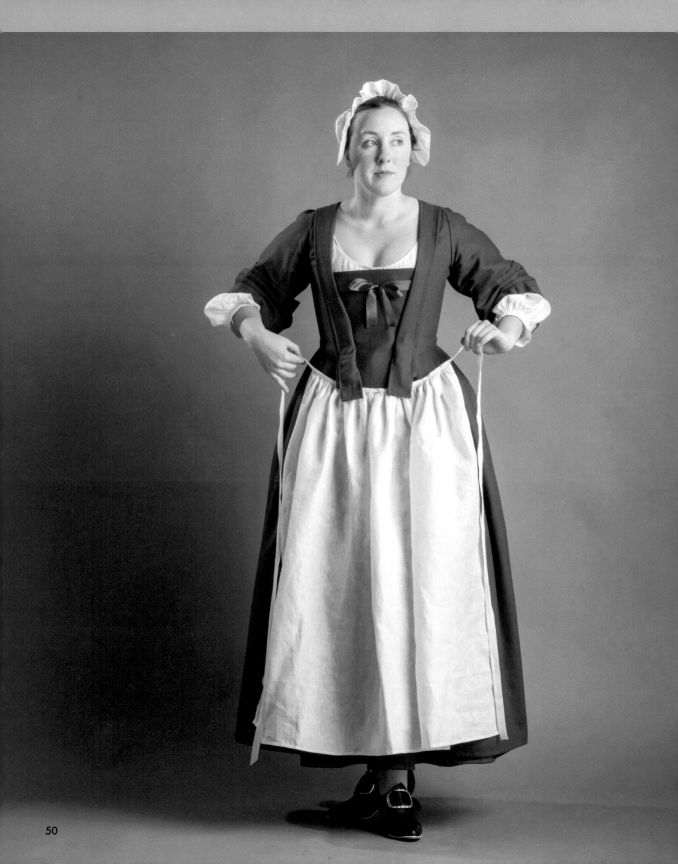

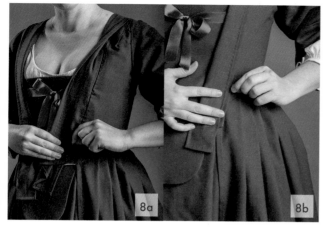

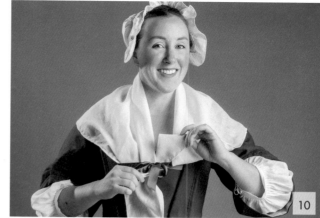

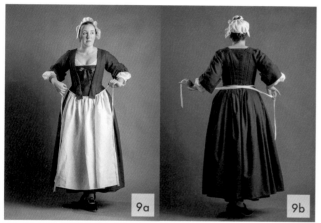

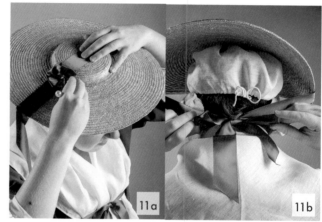

9 エプロンをウエストに巻きますが、ガウンの縁飾りは
エプロンの上に出します（このために、エプロンのウ
エストラインを少しカーブさせ、ぴったりウエストに
フィットするように作っています）。エプロンのひも
を後ろで交差させてから前で蝶結びにし、それを縁飾
りとストマッカーの下にたくし込みます。

10 三角のフィシューを肩にかけ、両端をストマッカーの
リボンに通します。

11 外出するのであれば、キャップの上に麦わら帽子をか
ぶってピンでとめます。1740年代らしさを出すには、
帽子のリボンを頭の後ろか、あごの下で結びます。あ
ごの下で結ぶとおしゃれではなくなってしまうので、
頭の後ろで結ぶことをお勧めします。

12 寒い日なら、長手袋も着けましょう。ぴったりサイズ
で作ってあるので少し引っ張る必要があります。最初
は少々きついと感じるかもしれませんが、がっかりし
ないでください。バイアスにカットしてあるので、そ
のうち腕になじんできます。

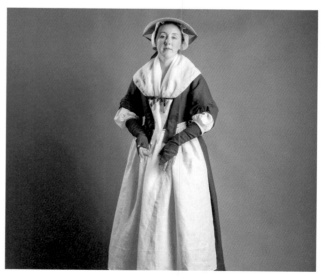

さあ、これで市場へ出かける用意ができました！

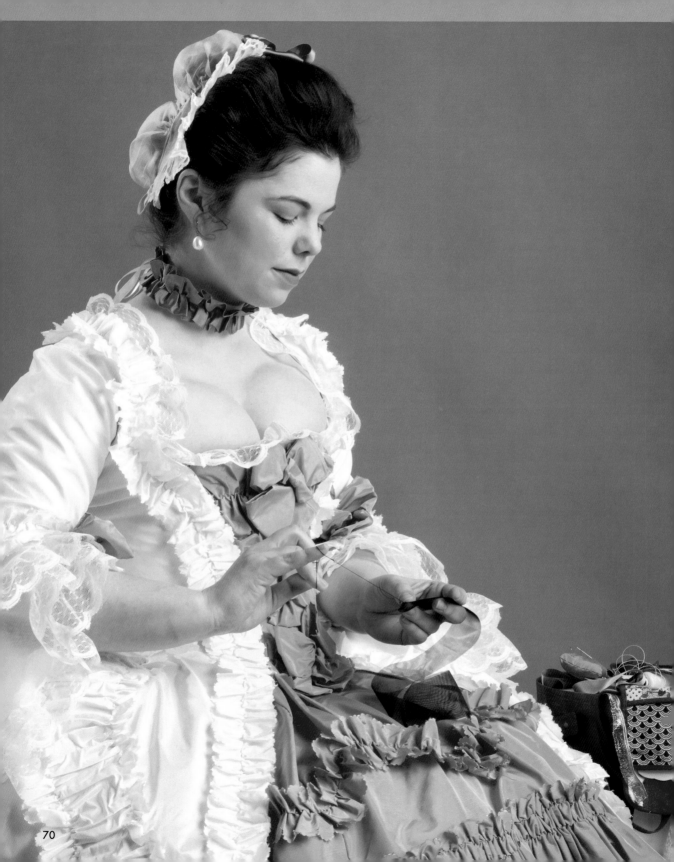

第3章

1760 ～ 1770 年代
サック・ガウン

フランシス・コーツの「A Portrait of a Lady（ある婦人の肖像画）」（1768 年）と、
『Patterns of Fashion（ファッション図案）』の 25 から着想を得たガウン（引用 1 & 2）。

　コスチュームを作りはじめた人たちにとって、18 世紀の「夢のドレス」といえば、ローブ・ア・ラ・フランセーズでしょう。現代の英語で「サック・ガウン」と呼ばれるドレスです。

　背面にいくつも重ねたボックスプリーツが肩から床へと流れるさまは、女性ファッション史上でも、エレガントさを極めたラインです。サック・ガウンの美しいシルエットと独特な構成は、たとえ熟練の仕立人であっても集中力を要する手の込んだものですが、この美しいスタイルを作り上げている不思議なテクニックをわかりやすく説明したいと思います。

　ここで紹介するサック・ガウンは 1760 年代後半のスタイルです。当時の豪華さに比べると少々地味ですが、フリルの分量はふんだんで、これでもかというほどです！

　サック・ガウンに最もよく使われた生地はシルクです。シルク・タフタ、シルク・ダマスク、あるいはシルク・サテンが一般的でした。可憐な模様がプリントされた高額のコットンや、刺繍がほどこされたリネンが使われることもありました。

　また、このデザインは丈が短いほうが向いているので、「ショート・サック」、フランス語では「pet en l'air（ペアンレール）」と呼ばれていました。名前が示すように、ショート・サックはジャケットくらいの長さです。18 世紀前半は丈が長めでしたが、後半になるにつれ短くなっていきました。フランス語がわかる人や、グーグル翻訳で調べた人は、「ペアンレール」が「おならをする」という意味だとおわかりでしょう。とても粋な名前ではありませんか！　実は、この丈の短いドレスを考案したのはポンパドール夫人。夫人が初めてこのドレスを着たとき、召使の 1 人が「ドレスの内側にこもっていた臭いにおいをぱたぱたと追い出した」のですが、ポンパドール夫人はこれをいたくおもしろがって、このように命名したというわけなのです（引用 3）。

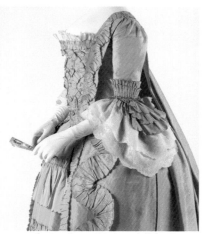

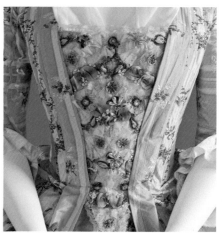

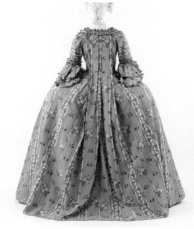

ローブ・ア・ラ・フランセーズ（ディテール）、1760 年頃、メトロポリタン美術館、1996.374a-c

ローブ・ア・ラ・フランセーズ（ディテール）、1775 年頃、ロサンゼルス・カウンティ美術館、www.lacma.org、M.2007.211.720a-b

ローブ・ア・ラ・フランセーズ、1775 年頃、メトロポリタン美術館、2005.61a,b

私たちが選んだサック・ガウン

正直言えば、1760 年代のサック・ガウンを作ろうと思い立ったとき、アイシングがたっぷりかかったケーキのようなドレスを作るのが目標でした。ジョージ王朝時代の女性はもちろん、多くの人々がそういうドレスを着たがっていたからです。1760 年代から 1770 年代前半にかけての肖像画を見ると、女性たちはガウンに共布で作った飾りを付けておしゃれしていました。飾りには、ガウンの縁飾りやピンキング、ギャザーやプリーツなど様々な種類があるのですが、「フォーマル着」ではなかったサック・ガウンでさえ飾り立てられ、金銀のモールで縁を飾ることもあったのです。

ここで紹介するガウンとペチコートには、共布をピンキングカットした飾りを使っていますが、着る人を引き立たせながらも時代に忠実であるために、飾りの比率には注意を払っています。

ここで紹介するガウンは、適度な大きさのフープの上に着用するようデザインされています。簡単に手早く作れるフープは保管しやすく、旅にも便利なように作られています。フープなしで長いサック・ガウンを着ることはお勧めしません。ガウンの正面の飾りや背面のプリーツを効果的に見せるには、スカートをふんわりとふくらませることが重要なのです。その上ウエストも細く見せられます！

この章では、サック・ガウンに特化したフィッティングのテクニックや、飾り付けのヒント、密に織られたシルクを扱うときの隠れ技を紹介し、羽のように軽いオルガンザ（オーガンジーより張りがあるシルク）を使ったチュートリアルも紹介します。それでははじめましょう！

サック・ガウンに合ったヘアスタイル

一連の作品に着手する前に、スタイリングに関して一言。サック・ガウンのアンサンブルを作って着たいという女性たちの 95％は、「18 世紀っぽいから！」という理由で、髪を高く結い上げ、ボリュームたっぷりのヘアスタイルに挑戦したがります。ですが、そういう髪型だけが 18 世紀に流行っていたわけではありません。当時のヘアスタイルは常に変わっていて、18 世紀も後半になると、数年ごとに流行のヘアスタイルが現れていました。

ジョージ王朝時代に流行った、あの髪を高く結ったヘアスタイルは、1772 年から 1775 年までのほんの短い間にしか流行しませんでした。1772 年以前のイギリスの女性たちは髪をもっと低く結っていましたし、髪粉もつけないことがほとんど。つけたとしてもごく軽くでした。1776 年以降、髪はあいかわらず高く結い上げられていましたが、しだいに横に張り出し、トップに分け目が作られ、ハート型のような髪型に変わっていきます。1780 年代には、高さよりも幅が強調された「ハリネズミ」ヘアに進化していきます。

何度も言うようですが、下調べが大切です。自分が着たいと思っているコスチュームの時代に描かれた肖像画や図版をいろいろ集め、ヘアスタイルをじっくりと研究しましょう。同じ 18 世紀でも、少なくとも前後 5 年間のヘアスタイルを比較して違いを確認し、ジョージアン様式を自分なりに理解することが重要です（引用 4）。

ああ、なんてすてきなシルク！

　本物のシルクを縫って着るなんて、まるで魔法のようです。18世紀にはいろいろな種類のシルク地が用いられていましたが、現代ならシルク・タフタを使うのがお勧めです。18世紀にたいへんよく使われていたシルク・タフタは、張りがあって軽く、それを着て歩けば心地よい衣ずれの音がします。本物のシルクは縫っていても、ポリエステル製のフェイク・シルクのようにつるつるすべりません。それに、細かいところにも布をたっぷりと折り込んでプリーツを入れられるので、しっかりとボリュームを出せて、とてもきれいなスカートを作れます。シルクは心から贅沢で華やかな気持ちにさせてくれます。ただし、シルクに難点がないわけではありません。

　実はシルクは着ると非常に暑苦しく感じることをご存知ですか？　コットン、リネン、ウール、シルクの4つの天然素材のなかで最も通気性が悪いのです（ウールよりも！）。夏の暑い日にシルクを着て外出すると、きっと後悔するはずです。歩きながらサウナに入っているような気分になりたいなら別ですが。また、シルクは水分と相性が悪いので、雨の日は避けましょう。濡れて台無しになったシルクのドレスをいくら嘆いても、元には戻らないのです。

　現代におけるシルクの最大の問題は織り幅です。18世のイギリスでは114cm幅が標準でしたが、シルクはその半分、20.3〜60.9cm幅の間で織られていました。現代の布は最大152.4cm幅であることを考えると、シルクの幅はとてもせまかったのです(引用5)。この布幅はマンチュア・メーカーの裁断方法や、生地のたらし方、ボリュームの出し方などに影響を与えていました。シルク地を細かくパーツに分けて裁断するのが賢明な場合もありますが、場合によっては、細かく分ける必要などなく、布をはぎ合わせているかのように見せるだけで十分かもしれません。あえて作業工程を増やす必要はありません。18世紀のマンチュア・メーカーとて手抜きを選んだに違いありません！

　18世紀のシルクは質も厚みも様々でした。すべてのシルクが同じに作られていたわけではないのです。それは今でも変わりません。そこで、18世紀風のシルク・タフタを選ぶときの注意点を紹介します。

1　平織で、縦糸と横糸の色が違うため玉虫色の光沢を放つタイプのシルク。サック・ガウンにはなかなかよい選択肢ですが、デュピオニ・シルク、ロー・シルク、タイ・シルクなど、野趣のある絹糸で織られたものは、18世紀においては不良品と見なされ、糸にできる節や玉が大きいほど、質が低いと考えられていました。現代の機械織りのデュピオニ・シルクなら、節や玉は微細なので、「安っぽい」18世紀風のシルク・ガウンを作るのに適しているでしょうし、舞踏会などのフォーマルなイベントにも着ていけるはずです。

2　ストライプ模様。18世紀をとおして人気がありましたが、18世紀でも、どの時期のガウンを作るのかによって、ストライプの幅やデザインが変わるので要注意です。ストライプなら何でもよいというわけにはいかないのです。

3　チェック柄。1760年代から1770年代までのサック・ガウンによく使われていました。色とチェック柄の大きさに注意して、賢く選んでください。18世紀のチェック柄はタータンチェックとは違うのです！

4　刺繍がほどこされたもの。現代のシルクで機械刺繍されているものは、模様がモダンすぎることがほとんど。この手のシルクを選ぶ場合は要注意です。無地の平織のシルク・タフタを買って、自分で手刺繍してみるのもいいかもしれません。

5　ブロケード／ジャカード／ダマスク。18世紀前半のサック・ガウンにぴったりの豪華な選択肢です。ただし、布の厚みや柄の大きさ、色には注意が必要。室内インテリアのセクションにある布は絶対に避けてください。ヴィクトリア朝風のモチーフも避けること。

6　絵付けシルク。中国やインドでよく用いられていましたが、今ではこのような布は探しても見つかりません。手に入りやすいシルク用の絵の具を使って、平織のシルク・タフタに自分で絵を描くしかありません。

　どのタイプのシルクを使うにしても、参考にしているガウンに使われている布の模様の大きさや色、配置を入念に調べてから、布を購入してください。

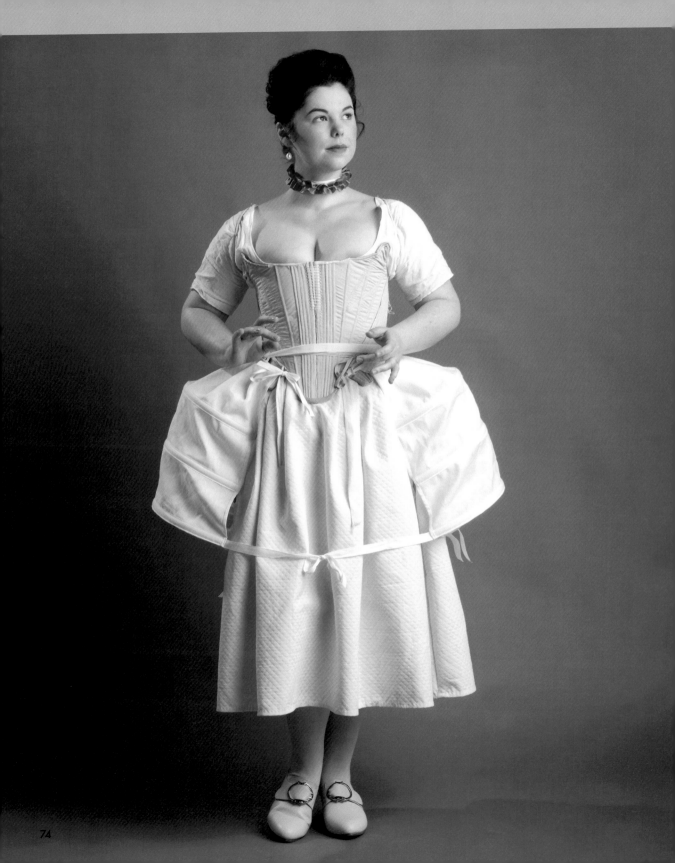

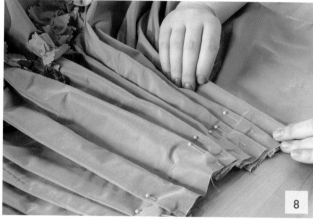

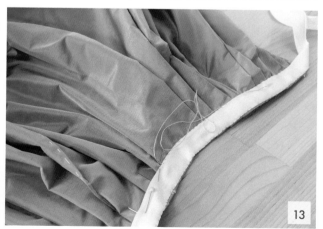

3 採寸したら、ペチコート用の布（前後）をカットします。長さは脇の丈に揃えます。幅は 2.4 〜 3.3m の裾回りになるようにします。

使う布の幅がせまい場合は、はぎ合わせて使います。幅が十分ある場合は、6mm の偽の縫い目ラインを入れます。

4 前ペチコートのウエストの中心に印を付けます。脇の丈から前中心の丈を引き、その差分を、先ほど付けた中心の印から下へ印を付けます。

5 前ペチコートに V 字のウエストラインを書きます。これを少しゆるやかなカーブ線に書き換えます。後ペチコートにも手順 4 と 5 の作業を繰り返し、このカーブ線に沿って布をカットします。

6 前後のペチコートを縫い合わせる前に、前ペチコートに飾りのフリル（85 ページ）を全部付けておきます。

7 ペチコートの脇を片方縫います。布の耳を縫う場合は半返し縫いで、切りっぱなしの端を縫う場合はマンチュア・メーカーズ・シームで縫います（2.5cm あたり 6 〜 8 針）。スリット用に、ウエストから 25 〜 30cm のところをあきどまりにし、縫い代を折り返して、まつり縫いをしておきます。

8 前後ペチコートのウエストにプリーツを入れます。ウエストラインはカーブしていますが、直線の場合と同じです。縫っていない脇に 1.3cm の縫い代を残します。

9 前ペチコートの中心から脇に向かって、5cm 幅の片ひだプリーツを入れていきます。

10 後ペチコートの中心にボックスプリーツをひとつ作り、その両側から脇に向かって片ひだプリーツを入れていきます。前後ペチコートに入れたプリーツすべてにしつけをかけ、固定します。

11 塗っていない脇を縫います。縫い方はもう一方と同じです。スリット用に、ウエストから 25 〜 30cm のところをあきどまりにし、縫い代を折り返して、まつり縫いをしておきます。

12 プリーツを入れた前ペチコートのウエストに、表にコットンテープを幅半分重ねます。テープをまつり縫いで固定します（2.5cm あたり 10 〜 12 針）。

13 ウエストの布端をくるむようにテープを裏側へ折り返し、まつり縫いをします。同じ作業を後にも繰り返します。

14 ペチコートの裾をまつり縫いします（2.5cm あたり 6 〜 8 針）。

これで完成です！ ペチコートをフープの上に重ね、スリットを合わせると、ペチコートの裾が床と平行してまっすぐに揃っているはずです。

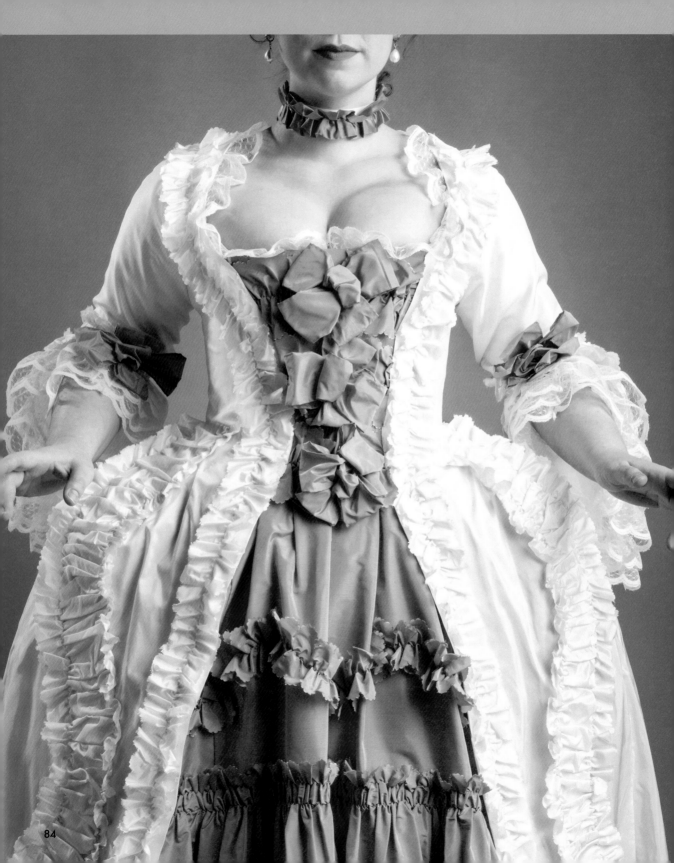

1760年代
ピンキングの飾り！

　18世紀を象徴する楽しい飾りといえば、ピンキングの縁飾りです。ピンキングは16世紀に大流行し、19世紀の終わりまで、波のように繰り返し流行していました。元来ピンキングにははさみを使わず、鋭利な型を布に押し当ててカットしていました。このようなパンチ型は今ではなかなか手に入りませんし、使うにもコツが要ります。ピンキングばさみなら簡単に手に入りますし、納得のいく波型が作れます。

　ピンキングは、布端を細かな波型にカットしたものが最も一般的ですが、大きな波型にカットし、さらにそれを細かい波型にカットしたものもよく見られます。歯先がジグザグになったパンチ型もありますが、ピンキングばさみで切っていくのがベストです。ただし、あまりモダンになりすぎないように注意しながらカットしましょう。

　織りが密なシルク地がピンキングには最適です。織りが密で生地がかたいと、ピンキングカットしても布はあまりほつれません。コットンやリネンで作られた服にはピンキングは見られません。コットンやリネンは布端があまりにもほつれやすく、ピンキング処理してもきれいにならないので、伏せ縫いをするのが普通です。

　ここでは、ピンキングばさみでカットした布を折って巻きかがり縫いし、ギャザーを寄せていますが、ほかにも様々な方法があります。プリーツにも、ボックスプリーツ、片ひだプリーツ、中に詰め物をしたプリーツなど複数の種類があります。また、うねる波のようなフリルにしたり、折り返しをフリルにしたり、ギャザーを段違いに入れたり、フリルの上にかわいいフリンジを付けたり、ループやパフ、リボンを付けたりと、選択肢は星の数ほどあります！

【材料】
- ●布（ギャザー寄せの比率は2:1）　……1〜3m
- ●シルク糸（30番）　……適量

【準備ができたら、ピンキングをはじめましょう！】
1　布を半分に折り、耳と耳を合わせます。フリルの波模様を型紙から布に写し取ります。布の端から端まで模様を写します。ピンキングばさみを入れやすいよう、波模様の間に少し間をあけておきます。

ピンキング飾りのテンプレート

このテンプレートを使ってシルク・タフタに波模様をトレースし、パンチ型か、ピンキングばさみを使って布をカットします。波模様の大きさを変えて、効果の違いを楽しんでみてください。

テンプレート（細型）
ギャザー寄せの比率は 2:1

テンプレート（幅広型）
ギャザー寄せの比率は 2:1

2.5cm

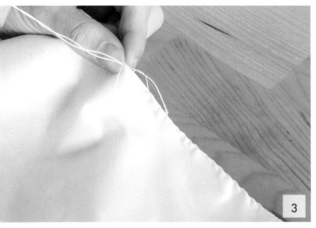

2 　2枚の布がずれないように布の中心をいくつか待ち針でとめ、波模様にカットします。神経を尖らせる作業ですが、きれいにカットすれば仕上がりは美しくなります。

3 　ギャザーを1本だけ寄せる場合：布を縦半分に折り、折り山を巻きかがり縫いしてギャザーを寄せます。

4 　半分の比率でギャザーを寄せる場合は、30cm巻きかがり縫いし、15cmになるまで糸を引っ張り、1目返し縫いをしてギャザーを固定します。そのまま糸を切らずに、同じ作業を繰り返します。ギャザーの比率を3分の1程度にする場合は、30cm巻きかがり縫いし、20cmになるまで糸を引っ張ります。

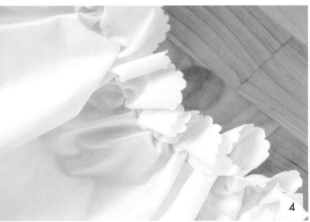

5 　ギャザーを2本寄せる場合：布にギャザー線を2本引きます。

- 1本目のギャザー線で布を折り、折り山を30cm巻きかがり縫いしますが、ギャザーはまだ寄せません。

- 2本目のギャザー線で布を折り、折り山を30cm巻きかがり縫いします。

- 両方の糸を同時に引っ張り、ギャザーを寄せます。

- 1本目と2本目それぞれで、1目返し縫いをしてギャザーを固定し、また同じ作業を繰り返します。

6 　ギャザーを寄せ終えたら、フリルを軽くアイロンで押さえて開きます。

7 　このフリルをガウンやペチコートの好きな位置に待ち針で仮止めし、ギャザー寄せのために巻きかがり縫いをした折り山を細かくなみ縫いして星止めします。ギャザーが2本入っている場合は、両方とも星止めします。

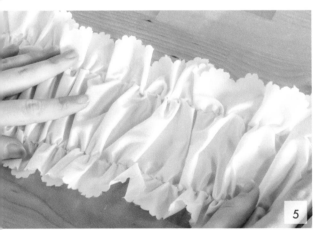

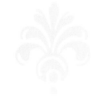

1760年代

サック・ストマッカー

　ストマッカーとは胸当てのことで、装飾性を高める目的もありました。ここで紹介するストマッカーの飾りは、サック・ガウンを作るときに参考にした肖像画からヒントを得たデザインですが、ほかにも数えきれないほどの選択肢があります。ただ、ストマッカーは胸当てとしてガウンやコルセットにピンで固定するものですから、リボン飾りが邪魔にならないように注意しましょう！　94ページにグリッドタイプの型紙を用意していますが、自分にぴったりあったストマッカーを作るなら採寸しておきましょう。

【材料】
- ◉表地　　　　　　……1m
- ◉リネンの芯地　　　……50cm
- ◉リネンまたはコットンの裏地　　……50cm
- ◉シルク糸30番
 （リボンのまつり縫いに50番）　……適量

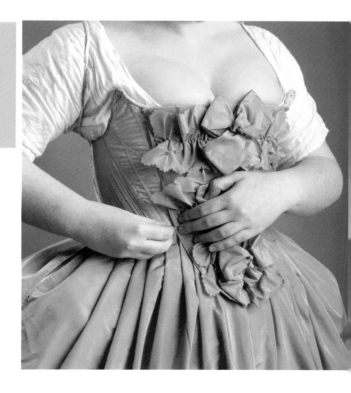

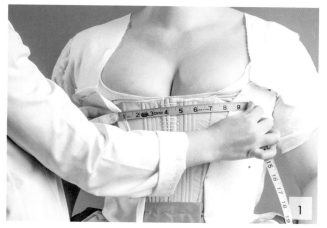

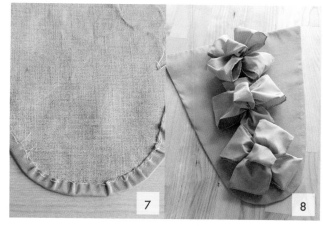

【作り方】

1　採寸してストマッカーの丈と幅を決めてもいいですし、94 ページの型紙をそのまま使ってもかまいません。丈はコルセットの上端から、ウエストラインの少し下までを測ります。幅は上は胸が隠れる幅にします。逆三角形のような形なので、下はウエストが少し隠れる程度にします。ストマッカーの上にガウンの縁飾りを重ねて着るので、その分両サイドに 2.5cm 足し、さらに 1.3cm の縫い代を足します。

2　裏地、芯地、表地を 1 枚ずつカットします。

3　芯地には、のりまたは「にかわ」をたっぷりと塗り、自然乾燥させます。

4　裏地と芯地の縫い代を切り取り、この 2 枚を重ねて、待ち針でとめるか、しつけをかけます。また、表地の縫い代を半分折り返し、しつけをかけます。

5　裏地と芯地を合わせたものを、表地の上に重ねます。表地の縫い代が均等になるようにし、待ち針でとめます。

6　表地のバストの縫い代を、裏地と芯地の端をくるむように内側へ折り返し、まつり縫いをします。サイドとボトムにも同じ作業を繰り返します。

7　ストマッカーのボトムのカーブ線は、表地の縫い代をおおまかになみ縫いし、少しギャザーを寄せておくと、きれいに出ます。待ち針でとめ、リネンの芯地だけをすくいながら、まつり縫いをします（2.5cm あたり 6 〜 8 針）。表地が変に引っ張られたりしないように、ストマッカーをテーブルの上に平らに置いて、この作業を行ってください。

8　いよいよ飾り付けです！　リボン、レース、刺繍、フリル、花のリボンテープなど、飾り付けの選択肢は豊富です。ここでは、5 ループで作ったリボン（90 ページ）と、ピンキング・フリル（85 ページ）を使っていますが、好きなように工夫しながら、様々な飾りを重ねていきましょう。

1760年代
5 ループのリボンの花飾り

　このリボン飾りは、フランシス・コーツの「A Portrait of a Lady（ある婦人の肖像画）」に描かれていたものを復元したものです。5 つのループは結んでいるのではなく、縫い合わせています。リボンは 2 本使っています。この花飾りでガウンのストマッカーや袖を飾ってみましょう。

【材料】
- 7.6cm ほどの幅のリボン
 （端を処理したタフタ、またはシルクのリボン）……1m
- シルク糸
 （ギャザー寄せに 30 番、まつり縫いに 50 番）……適量

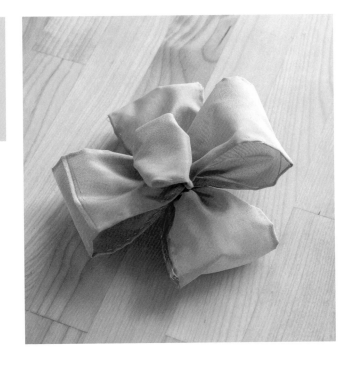

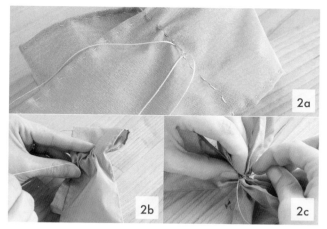

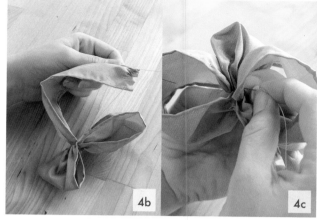

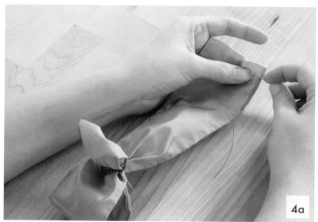

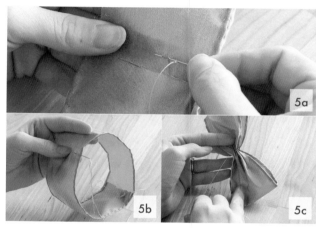

【作り方】

1 リボンを2本カットします。1本は48cm、もう1本は30cmに切ります。リボンの長さと幅でループの大きさが決まります。小さくしたければ短めで幅もせまいリボン、大きくしたければ長めで幅の広いリボンを用意します。

2 まずは上の3ループです。長いほうのリボンを3分の1だけ外表に折ります。折った部分の約半分のところを細かくなみ縫いします（ここがベースになります）。糸を引っ張って最初のループを作り、縫い付けてループを固定します。まだ糸を切らないでください。

3 残ったリボンの半分で、ループをひとつ作ります。ベースにリボンをつまみ寄せ、ベースに縫い付ける位置を確認します。待ち針で印をつけ、いったんリボンを元に戻します。

　待ち針を打った位置を細かくなみ縫いし、糸を引っ張り、ループを作ってベースに縫い付けます。

4 残りのリボンの端を同じように細かくなみ縫いし、糸を引っ張り、ベースに縫い付けて固定します。これで3つループができました。

5 短いほうのリボンで、あと2つループを作ります。リボンをわにして、重ねた部分を細かくなみ縫いします。糸を切らずに、この重ねた部分を中心で押さえ、もう一度同じ場所を2枚重ねて細かくなみ縫いします。糸を引っ張るとループが2つできます。縫い付けてループの中心を固定します。

6 手順5で作った2ループの上に、3ループのリボンを十字に重ね、縫い付けてこの2つをしっかりと内側から固定します。

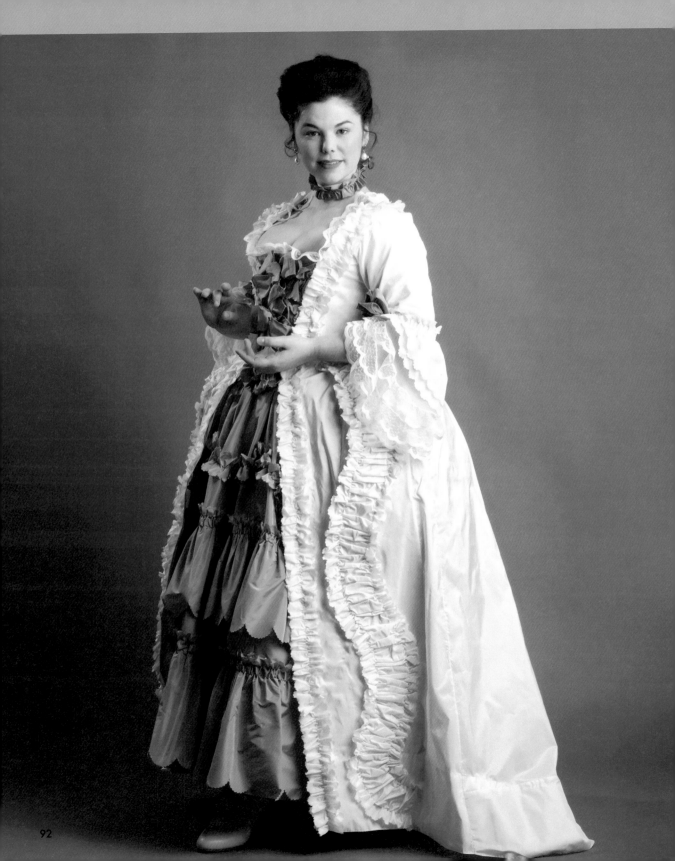

22 脇を端から約5mm入ったところで、約5mm間隔に星止めします。ウエストラインから約3.8cmのところまでできたら、星止めは続けますが、裏地はすくわないでください。あとで、この表地と裏地の間にスカートのプリーツを挟み込むからです。

【スカートの縫い付けと2度目のフィッティング】

　いよいよ、サック・ガウンを作る上での最難関、スカートのフィッティングに進みます。サック・ガウンの下に着るフープが大きいので、スカートはフープが隠れるだけの丈が必要です。プリーツもフープ上をスカートが優雅に流れるようにするための工夫です。2度目のフィッティングでは、広がりのあるガウンをキャンバスに見立て、様々な飾り付けもします。ガウンのプリーツ入れや飾り付けは、必ずボディに下着を着せた状態で行います。

1 前スカートの布地を長方形にカットします。ここでは、18世紀に一般的だった50.8cm幅にシルクをカットして使い、81ページのペチコートを作るときに測った、ウエストから床までの寸法を、前スカートの丈とします。

2 前スカートの長方形から三角に布をカットし、それを上下逆さまにして、前スカートにもう一度はぎ合わせる作業を行います（100ページを参照）。この三角がまちになります。小さいまちですが、これを前スカートの脇にはぎ合わせると、フレアスカートになるので、フープの上でなじみます。この作業は絶対に省略しないでください。

3 三角形の布と前スカートの布をマンチュア・メーカーズ・シームで縫い合わせます（2.5cmあたり6～8針）。スリットを作るので、ウエストから25～30cmくらいは開けておきます。

4 スリットの縫い代を1回折り、さらに半分に折ってまつり縫いをします（2.5cmあたり6～8針）。スリットとマンチュア・メーカーズ・シームの境目は少々縫いにくいので、あわてずゆっくりと縫います。スカートとスリットの縫い代をアイロンで押さえます。

5 まちを付けた前スカートと後スカートを縫い合わせます。縫い代をアイロンで押さえます。

6 フィッティングの準備をするため、スカートの前端を6mm折り返し、しつけをします。

7 いよいよ2度目のフィッティングです。まず、ボディに下着を全部着せてから、ガウンのパーツをかぶせます。ショルダーストラップのもう一方を後身頃の肩の線に合わせて待ち針でとめます。

8 ショルダーストラップを前で調節します。肩にぴったりとフィットするまで、布をつまんで待ち針をとめ直します。この時点で縫い代のことは気にしなくて大丈夫です。胸元が開きすぎてぶかぶかしないようにします。

1760 年代のサック・ガウン：スカートのまち

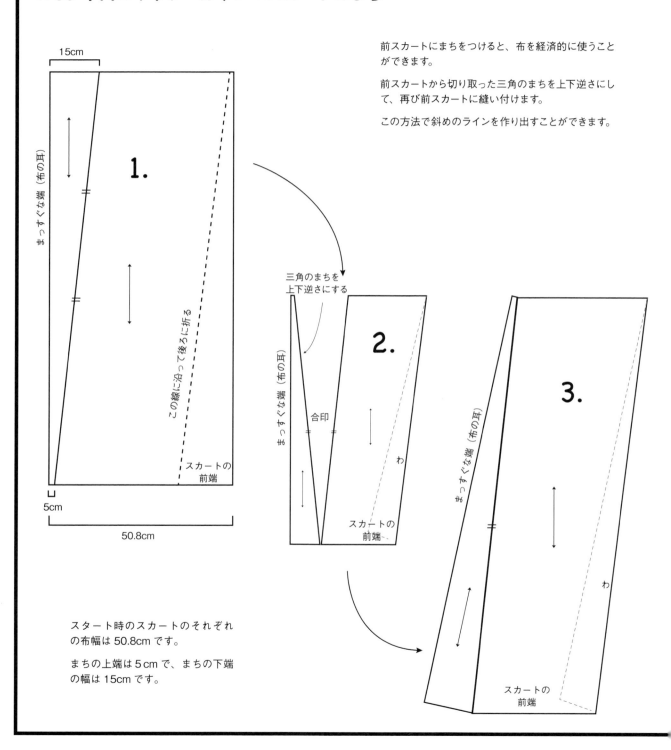

前スカートにまちをつけると、布を経済的に使うことができます。

前スカートから切り取った三角のまちを上下逆さにして、再び前スカートに縫い付けます。

この方法で斜めのラインを作り出すことができます。

15cm

1.

まっすぐな端（布の耳）

この線に沿って後ろに折る

スカートの
前端

5cm

50.8cm

三角のまちを
上下逆さにする

まっすぐな端（布の耳）

合印

2.

わ

スカートの
前端

まっすぐな端（布の耳）

3.

わ

スカートの
前端

スタート時のスカートのそれぞれ
の布幅は 50.8cm です。

まちの上端は 5cm で、まちの下端
の幅は 15cm です。

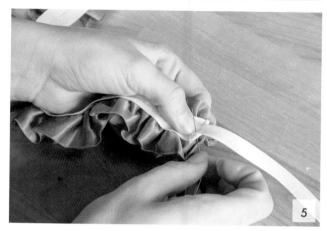

【作り方】

1　リボンとテープの端をそれぞれしつけて、まつり縫い
　　をしておきます。

2　リボンを中表に幅半分に折り、シルク糸で折り山を巻
　　きかがり縫いします。糸を引っ張り、テープの長さに
　　なるまでギャザーを寄せ、ステッチで固定します。リ
　　ボンを開き、アイロンで軽く押さえます。

3　リボンを中央のギャザー線に沿って、テープに星止め
　　します。このとき、ステッチが表から見えないように
　　します（2.5cm あたり 6 針）。

4　リボンの両端を折り返し、テープの端に巻きかがり縫
　　いでしっかり固定します。

5　結ぶためのシルクのリボンを、蝶結びができるだけの長
　　さに少し余分を加えてカットします。チョーカーの両端
　　にこのリボンをしっかりとステッチで縫い付けます。

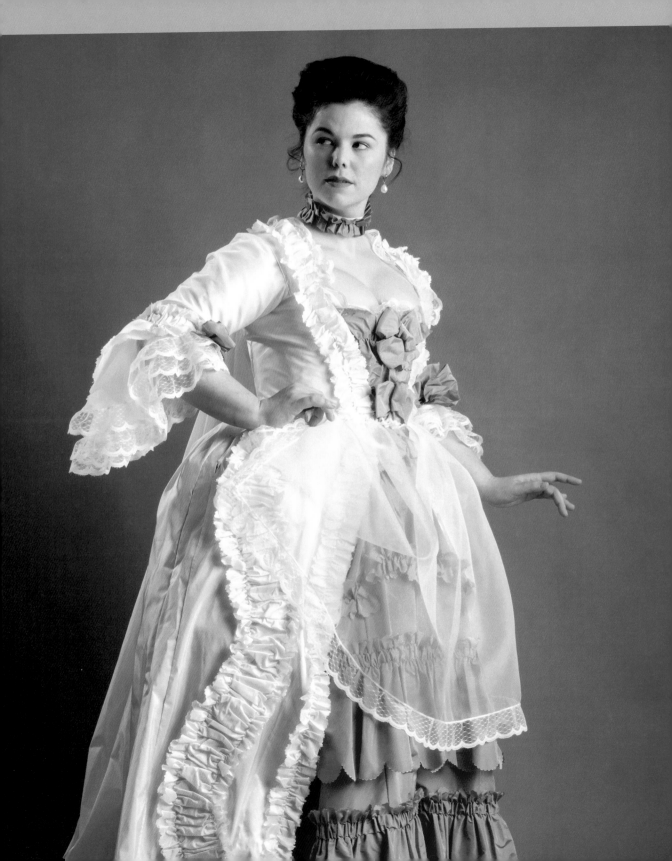

1760年代
オーガンザとレースのエプロン

　18世紀、エプロンはドレスを汚さないようにするためだけに使われたわけではありませんでした。当時の女性たちはアンサンブルの一部としてエプロンを身につけ、さらにはシルクのエプロンや、レース、刺繍をあしらい着飾るようになりました。

　ここで紹介するエプロンは、ウエストに付けたはしごレースにリボンを通し、それを結びひもにするという、シルク・オーガンザにぴったりのウエストラインを作っています。リネンやコットンのエプロンだと布がかさばり、見た目に美しくないので、この方法はお勧めしませんが、華奢なレースと羽のように軽いオーガンザの組み合わせなら、ふんわりと魅力あふれるアクセサリーになります。

【材料】
- ◉シルク・オーガンザ（140cm 幅）　……60cm
- ◉レース（エプロンの縁飾り用）　……4m
- ◉はしごレース（エプロンのウエスト用）　……1.5m
- ◉シルク糸（50 番）　……適量
- ◉6mm 幅のシルクリボン（エプロンの結びひも）……2m

【作り方】
1　112 ページの図にしたがってシルク・オーガンザをカットします。

1760 年代のオーガンザとレースのエプロン

繊細さと透明感あふれるオーガンザをレースで縁取ったエプロンです。ウエストはエプロンそのものにギャザーを寄せず、はしごレースにシルクリボンを通して、後ろで結びます。どちらの方法でギャザーを寄せても 18 世紀に忠実で、美しいエプロンになります。

エプロン
1 枚カット（表地）

58cm

114cm

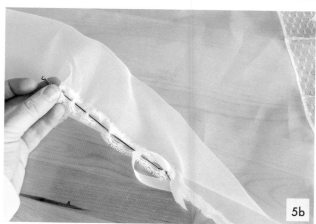

2 オーガンザの4つの端を折り返し、細かいなみ縫いでしつけをかけます（2.5cm あたり 8 ～ 10 針）。手巻きふち縫いはしないでください。このあとレースを縫い付けるので、端は平らにしておきます。

3 しつけをかけた端の上に縁取り用のレースを重ね、細かいなみ縫いで縫い付けます（2.5cm あたり 8 ～ 10 針）。レースを縫い付けながら、オーガンザがしわになったりよれたりしないよう、等間隔に小さなタックを入れます。

4 角を縫うときは、レースを少しゆるめ、角に合わせて小さなタックを入れます。丸まらないように角をうまく出すには、レースをけちらないのがコツです。

5 エプロンのウエストにははしごレースを細かいなみ縫いで縫い付けます。このはしごレースの穴に細いシルクリボンを通し、エプロンを着るときに、適当にギャザーを寄せて後ろでリボンを結びます。

1760 年代から 1770 年代
オーガンザとレースのキャップ

　1770 年代前半の肖像画などからインスピレーションを得たキャップです（引用 6 & 7）。1760 年代から 1770 年代にかけてのファッションに合わせた、すてきな伝統的デザインで、この頃に流行した飾らないヘアスタイルにもぴったり。この小さな帽子は、現代のショートヘアにもよく合います。

【材料】
- シルク・オーガンザ（110cm 幅）　……0.5 ～ 1m
- レース（6mm ～ 1.3cm 幅）　……2m
- コットンコードまたは太めの木綿糸　……45cm
- シルク糸
（ギャザー寄せと縫い合わせに 30 番、まつり縫いに 50 番）
　……適量

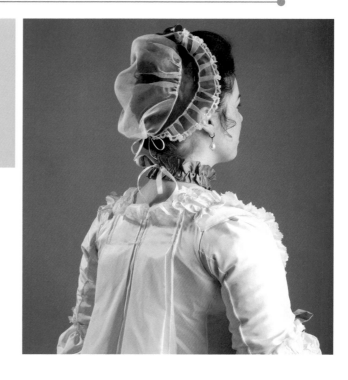

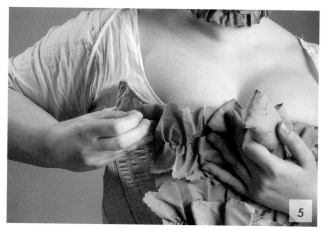

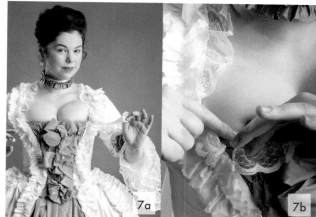

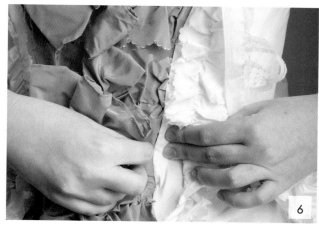

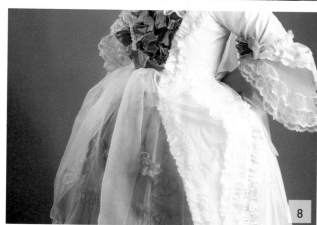

5 次に、ストマッカーとコルセットをバストラインで合わせ
てピンでとめます。

6 ストマッカーのサイドとガウンの前端を重ね、ピンでと
めます。ピンは見えないように、フリルの下にとめます。
ガウンが少しゆるい、あるいはきつすぎる場合は、後
身頃の裏地に付いているひもを調節して体にフィットさ
せます。

7 レース・タッカーでバストを飾り、テープの端をストマッ
カーの下にたくし込みます。胸元のタッカーは真ん中と
端をピンでとめます。

8 エプロンを着けるなら今です。エプロンはストマッカー
の下に着けてもいいですし、上に着けても時代に忠実
です。エプロンのひもはスリットを通し、ガウン内側の
背中の位置で蝶結びにします。このひもは人の手を借
りないと結べないかもしれません。

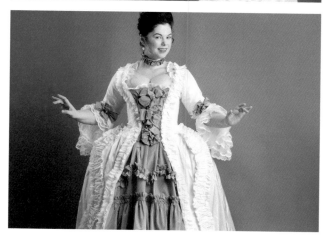

ではそろそろ宮廷に出かけましょう！

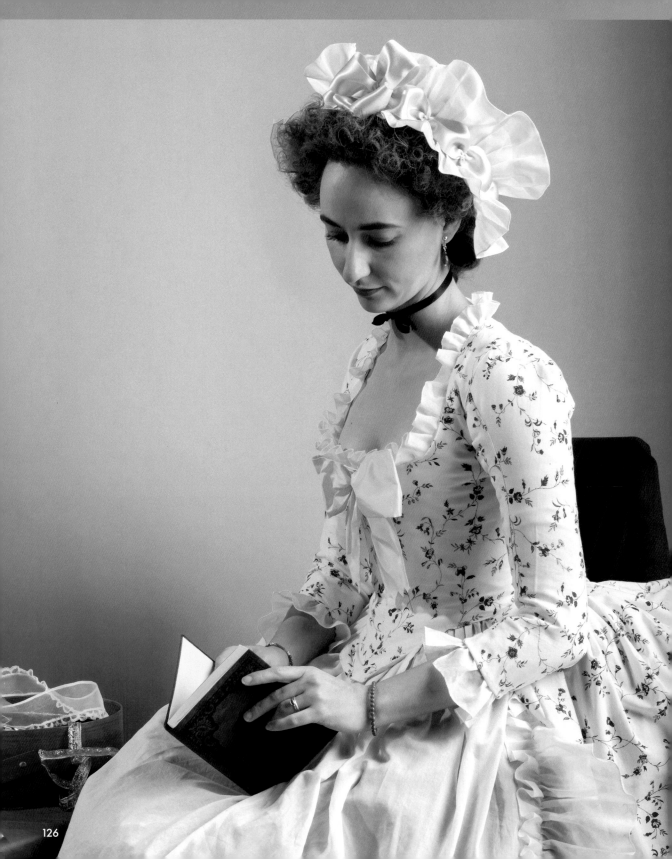

第 4 章

1770 ～ 1790 年代
イタリアン・ガウン

『Cut of Women's Clothing（婦人服の裁断）』の図 XXII に着想を得たドレス

イタリアン・ガウン（別名イタリアン・ナイトガウン）は、後身頃が 2 ピースから 4 ピースで構成されている、体にフィットしたガウンの英語名で、ガウンのスカートは身頃に縫い合わせています（引用 1）。15 ページで紹介したイングリッシュ・ガウンを覚えていますか？　この 2 つのガウンは長い間同じ名前で呼ばれていたのですが、デザインが違います。イングリッシュ・ガウンは 18 世紀前半にマンチュアと呼ばれるドレスから進化し、イタリアン・ガウンは 1776 年頃に登場したようです。

現存するイタリアン・ガウンの数から察するに、18 世紀後半にはイングリッシュ・ガウンの人気をはるかにしのいだようです。『The New Bath Guide（新バース・ガイド）』など、当時の本や新聞に目を通すと、サック・ガウンと人気を二分していましたが、1780 年代にサック・ガウンは廃れ、1790 年代に入るとイタリアン・ガウンから新しいドレスが数々誕生したことがうかがえます（引用 2）。登場したての頃は上流社会で流行したようですが、イタリアン・ガウンはどの階級の人にもぴったり。梳毛ウールからシルク・サテンまで、ありとあらゆるタイプの布で作ることができます（引用 3）。

イタリアン・ガウンの流行と重なり、1770 年代後半から 1780 年代前半にかけ、18 世紀の女性ファッションに多大な影響を与えた美的変化が 2 つ起きました。ひとつは、横に広がるフープから、後部をふくらませるクッション付きのペチコートを女性たちが着るようになった点です。はじめのうちはイタリアン・ガウンをフープの上に着ることもあったのですが、クッション付きペチコートのほうがイタリアン・ガウンと相性がよく、この 2 つが同時に流行していったようです（引用 4）。もうひとつは、女性のガウンの袖の形と長さが多様化していった点です。この章では、おしゃれな八分丈にスリットが入った袖を紹介します。作り方は十分丈を作る場合も同じで、裏地と表地を一緒に重ねて縫う袖の作り方を 143 ページに記載しています。

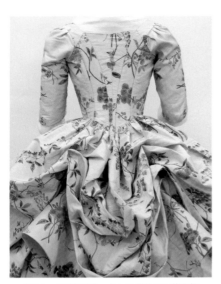

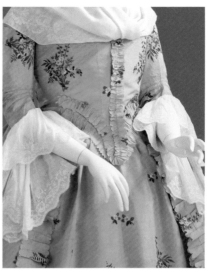

ガウン、1780 年頃、メトロポリタン美術館、1976.146a,b

ローブ・ア・ラ・フランセーズ（生地のディテール）、1770 年頃、ロサンゼルス・カウンティ美術、www.lacma.org、M.2007.211.718

ローブ・ア・ラングレーズ（ディテール）、1770-1780 年、ロサンゼルス・カウンティ美術、www.lacma.org、M.57.24.8a-b

ここで紹介するイタリアン・ガウン

　模様をプリントしたコットン生地「プリント・コットン」は、イタリアン・ガウンが流行した 1780 年代前半を含め、18 世紀の間じゅう、ほぼずっと人気を誇っていました。昔から使われていた素材として、私たちが 3 つ目のガウンに選んだのは、1780 年代に使われていたものとスタイル的に近い、薄手のプリント・コットンです。

　この章では、クッション付きアンダーペチコートの上にシルクのペチコートを着て、それにプリント・コットンのガウンを羽織った組み合わせを紹介します。現代の私たちから見ると奇妙な組み合わせに思えるかもしれませんが、18 世紀はカラフルなプリント・コットンが高価だったため、シルクにプリント・コットンを組み合わせるのが一般的だったのです。ペチコートはガウンと同じプリント・コットンで揃えずに、色鮮やかで、ガウンとのコントラストが効いたシルクを合わせ、ガウンの花模様に使われている一色を際立たせながら、ふっくらとしたシルエットを作り出します。逆に、プリント・コットンのペチコートにシルクのガウンやジャケットの合わせは、18 世紀に主流だった美的感覚にはあまりしっくりこなかったようです。そういう組み合わせもあった事実を裏付ける確かな資料が見つからない限り、この組み合わせは避けましょう。

　大きなクッション付きのペチコートが登場してからは、イ

タリアン・ガウンのスカートに布がふんだんに使われるようになります。裾回りが 3m になることもしばしばでした。それだけの布を後ろに集中させ、下にはクッション付きのペチコートを着ているのですから、背面はボリュームたっぷりでおしゃれな感じになります。そこへスカートをたくし上げるのですから、おしりはより一層ふっくらと見えます。ただし、厚手の布を使う場合はボリュームを押さえたほうがよいかもしれません。ボリュームを押さえても時代には忠実です。

　ここで紹介するイタリアン・ガウンには飾りを付けません。そうです、まったくの飾りなしです！　絶対厳守のルールではありませんが、おもな史料を調べても、人気があったこのガウンの多くには飾りがありません。あったとしても最小限です。また、ふんわり感を出す方法は様々で、この章でも紹介しているエプロンやキャップ、タッカー、フリルのカフスなどがあります。もちろんガウンをどう飾り付けるかは、あなた次第。ただし、何度も言うようですが、コットンの端をピンキングカットするのはやめてください。それは絶対禁物です！　今も昔も、コットンは密に織られた生地ではないので、ピンキングをしたら布がすぐにほつれてきます。現存のコットン・ガウンのなかにも、ピンキング・フリルは見当たりません。コットン・ガウンに飾りを付ける場合は、必ず端をまつり縫いしてからにしましょう。

プリント・コットンを使うときに気をつけること（引用 5 & 6）

　美しい花柄のプリント・コットンは、18世紀に最も愛されていました。あの時代を代表する生地です。あの完璧なプリント・コットンを手に入れたい、そう誰もが思うものですが、18世紀に忠実なプリントを探し出すのは、花が咲き乱れる混沌の沼に足を踏み入れるようなもの。現代の花柄コットンは必ずしも時代に忠実に作られているわけではありません。そのほとんどが18世紀にはありえない柄なのです。当時にふさわしいプリント・コットンを見つけ出すには、それなりのスキルと知識が必要です。目を肥やすには、あの時代のガウンをひらすら勉強するしかありません。

　そこで、完璧な花柄のプリント・コットンを探し出すためのガイドラインを紹介しましょう。

色数が多いほど高額。 プリント・コットンは使われている色数が多ければ多いほど高額でした。色ごとに異なる媒染剤が必要で、その使い方も違っていました。つまり、ガウン一着分の布を買うのはたいへんな出費でした。一部のプリント・コットンはシルクよりも高額だったのです！

ブロック・プリント。 18世紀、コットンのほとんどは、ブロック・プリント（柄を彫った木版にインクをつけて布に押し当てることで色柄を重ねていく染色技術）で染色されていました。ローラー・プリントが発明されたのは1790年代です。見た目に独特なブロック・プリントは、時にはかなり色ずれしているような印象を与えることもあります。

柄の大きさに注意。 プリント・コットンは様々な用途に合わせて製造されていました。大柄なものは18世紀前半に多く、フープを下に着た大きなガウンや、家具に使われていました。1750年以降はガウンのシルエットが変化し、それに合わせて小柄のプリントが流行しました。

自然な色を選ぶ。 おそらく、プリント・コットンの背景色に最もよく使われたのは白でしょう。現代でもコスチュームを作る人にとって、白はいちばん安心できる選択肢ですが、ダーク・ブラウンやトルコ赤、ブルーもあります。パステルカラーの背景色は稀です。自然染料で染められた色を探すとよいでしょう。花の色は赤や青、紫、黄色に、茎や葉は緑や黒、茶色に染められていました。18世紀、紫などの色は日焼けして、すぐに茶色く変色しました。今は茶色に見える花でも、もともとは紫色に染められていた可能性があります。

生地屋で避けるべきもの

1　ヴィクトリア朝風に見える布はやめておきましょう。西洋バラの柄は18世紀には存在しませんでした。

2　「トワル・ド・ジュイ」は避けます。「ジョージ王朝時代を代表する」と私たちが考える「トワル・ド・ジュイ」は、1750年代に発明された銅板を使って染色され、衣服ではなく、インテリアに使われるのがごく一般的でした。

3　技術の違い。プリントされている模様がシルクやウール・ダマスク、ジャカードによく見られるものなら、やめておきましょう。織物ではうまく出せた模様が、染色加工のプリント・コットンでもうまく出せるとは限りません。

4　布を探すときは注意を怠らないようにしますが、ある程度、おおらかな気持ちで探しましょう。美術館などで細心の注意を払って再現されたプリント・コットンなら安心できますが、それでも完璧というわけではありません。時代に忠実ではないかもしれない部分もあることを心に留めておきましょう。

　情報量に圧倒されましたか？　心配はご無用！　ストライプや水玉模様、一部の幾何学的な模様も18世紀に忠実な模様です。これなら近くの布屋さんで簡単に手に入ります。

1780年代のアンダーウェア
クッション付きペチコート

クッション付きペチコートが文献に登場しはじめたのは1776年頃。興味深いことに、イタリアン・ガウンの流行と一致していました（引用7）。クッション付きペチコートと一口にいっても、その形状やデザインは様々でした。ここでは、クッションが左右2つに分かれているタイプを選びました。クッションが分かれているので、イタリアン・ガウンの背中の長いセンターラインが体にしっくりと落ち着き、1780年代に大人気を博した、あの美しく、思わせぶりなシルエットを作り出します。

ここで紹介するクッションには、現代でも手に入れやすい、使い古しのクッションの羽毛が詰められています。しかし、18世紀には細かく砕いたコルクが詰められていたことが多かったようです。どちらも時代に忠実です。

古いドレスのシルエットはどれもみなそうですが、バランスが鍵です。私たちは、このクッション付きペチコートというバランスをとるのが難しい整形下着をデザインするにあたり、18世紀のファッション画を分析し、肖像画と風刺画を比較しました。調べた結果、ヒップをウエストの約2倍にするのが標準的ですが、「The Bum Shop（おしり屋）」（引用8）などの風刺画では、ヒップがウエストのほぼ3倍で描かれています。この本では、ウエストとヒップの比率を単純に計算するだけで、着る人を引き立てる完璧なバランスを達成できて、時代にも忠実なサイズのクッションを作ることができるよう計算式を載せています。

【材料】
- しっかりと織られたリネンまたはコットン
 （140cm幅）　　　　　　　……1〜2m
- リネンまたはコットンのテープ　……1.5〜2m
- 糸　　　　　　　　　　　　……適量
- フェザー入りの使い古したクッション……ひとつ

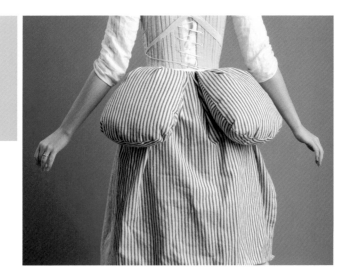

1780年代
イタリアン・ガウン

　ウエストのくびれを引き立てるため、4枚の布を縫い合わせ、カーブを出した後身頃のガウンが、最初はイタリアン・ガウンと呼ばれていました。イタリアン・ガウンの後身頃は2枚だけで作ることもできます。まずはモスリンやシーチングなどの布で原寸大のガウンを作り、体にフィットさせてから、表地をカットして縫製しましょう。

【材料】
●表地（140cm幅）　　　　　……6〜7m
●裏地（140cm幅）　　　　　……1〜2m
●シルク糸
　（スカートの裾のまつり縫いは50番で、それ以外は30番）
　またはリネン糸（60/2と80/2）　……適量

●ボーニング（6mm幅）　　　……後身頃の中心線の長さ分
●ツイルテープ（6mm幅）　　……5m

【身頃と最初のフィッティング】
1770半ばになると、後身頃に切りかえの入ったイタリアン・ガウンに人気が出て、背中にプリーツの入ったイングリッシュ・ガウンは廃れていきます。この背面の切りかえにはイングリッシュ・ステッチと呼ばれるテクニック（12ページ）が使われています。ひとつのステッチで4枚の布を巧みに効率よく縫う技法で、縫い目も非常に美しく、間違ってもすぐに直せます。ここでは、この独創的な、マンチュア・メーカーたちの縫製テクニックを学びます。

138ページの型紙から、身頃、袖、ショルダーストラップの布を裁断します。

1780 年代のイタリアン・ガウン（表裏）

表地と裏地はぴったり同じにし、縫い代を足してカットします。後身頃の切りかえは型紙どおりに 2 カ所のままにするか、お好みで増減してください。体にフィットさせるため布目を必ず確認してください。身頃を縫い合わせたら、プリーツを入れたスカートと表側から縫い合わせます。

イタリアン・ガウンの場合、身頃とスカートを縫い合わせたあとの縫い代は布端を処理せず、そのままにします。プリーツが入ったスカートの縫い代は裾側に倒します。背面でスカートの縫い代がたくさん余っていてもカットせず、縫い代の後中心に切り込みを入れ、裾側に倒します。こうすることで、身頃のウエストをすっきりさせ、スカートの後ろにボリュームを出すことができます。

袖口にスリットが入った袖は1780 年代に人気のデザインでしたが、ほかにもいろんな袖が流行っていました。1 枚の布で作るストレートな袖や、2 枚の布で立体的に作る袖もこの時代に流行りました。袖丈はひじ丈から長袖までいろいろです。

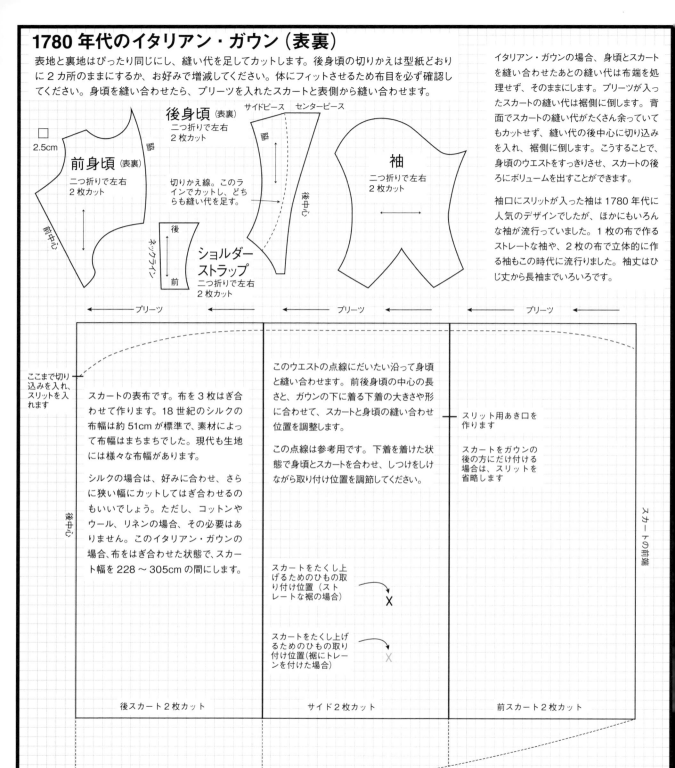

後身頃 (表裏)
二つ折りで左右
2 枚カット

サイドピース　センターピース

前身頃 (表裏)
二つ折りで左右
2 枚カット

□ 2.5cm

切りかえ線。このラインでカットし、どちらも縫い代を足す。

ショルダーストラップ
二つ折りで左右
2 枚カット

袖
二つ折りで左右
2 枚カット

プリーツ　プリーツ　プリーツ

ここまで切り込みを入れ、スリットを入れます

スカートの表布です。布を 3 枚はぎ合わせて作ります。18 世紀のシルクの布幅は約 51cm が標準で、素材によって布幅はまちまちでした。現代も生地には様々な布幅があります。

シルクの場合は、好みに合わせ、さらに狭い幅にカットしてはぎ合わせるのもいいでしょう。ただし、コットンやウール、リネンの場合、その必要はありません。このイタリアン・ガウンの場合、布をはぎ合わせた状態で、スカート幅を 228 ～ 305cm の間にします。

このウエストの点線にだいたい沿って身頃と縫い合わせます。前後身頃の中心の長さと、ガウンの下に着る下着の大きさや形に合わせて、スカートと身頃の縫い合わせ位置を調整します。

この点線は参考用です。下着を着た状態で身頃とスカートを合わせ、しつけをしながら取り付け位置を調節してください。

スカートをたくし上げるためのひもの取り付け位置（ストレートな裾の場合）
X

スカートをたくし上げるためのひもの取り付け位置（裾にトレーンを付けた場合）
X

スリット用あき口を作ります

スカートをガウンの後の方にだけ付ける場合は、スリットを省略します

後スカート 2 枚カット　　サイド 2 枚カット　　前スカート 2 枚カット

スカートにトレーンを付ける場合は、布を長めにカットし、裾を点線のようなラインにします。トレーンの長さとスカートの前の長さを決めるには、下着を全部着けた状態で採寸します。

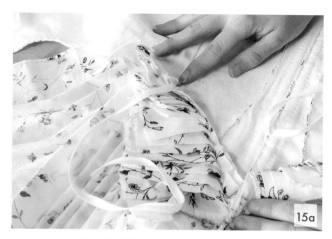

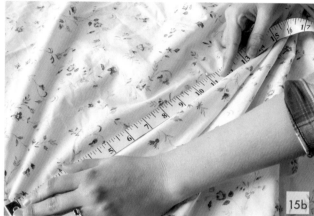

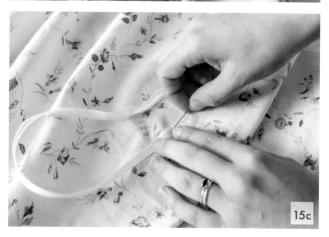

14 いよいよ最後の仕上げです。スカートの前の長さを決め、印を付けます。モデルに着せてからでも簡単にこの作業はできますが、その前にきちんと長さを測っておくとよいでしょう。好みによりますが、床から約7cm、短くても足のくるぶしの少し上の長さにしましょう。スカートをテーブルの上に広げ、スカートの前に付けた印から、スカートの脇まで直線を引きます。スリットがある場合は、それを基準にします。ない場合は、スカートのはぎ合わせ部分や合印を基準にだいたいの位置を決めます。左右のラインが対称になっていれば問題はありません。この直線に沿って布をカットし、トレーンを作ります。トレーンを作らない場合は、この手順を省き、スカートを身頃に付けるときに、スカートの裾から床までの距離が均一になるようにします。調整に満足したら、スカートの裾を折り返ししつけをかけ、もう一度折り返してまつり縫いをします（2.5cm あたり8〜10針）。

15 身頃の裏地がウエストと重なるところに、内側から長さ35〜41cmのテープ1本を縫い付けます。スカートをテーブルの上に広げ、もう1本テープを付ける位置を決めます。スカートの左右両方に付けます。この例では、スカートの前端から69cm 後ろ、裾から33cm上の位置に付けています。どこに付けるのがいちばんよいか、いろいろと試してください。スカートをたくし上げるには、この2本のテープを左右両方とも蝶結びにします。テープの引っ張り具合でスカートをどれくらいたくし上げるのかを調節できます。テープを結ぶ以外にも、18世紀には様々な方法がありました。ウエスト（表）にボタンを付け、リボン付きのスカートをたくし上げて、ボタンにリボンを巻きつけるといった方法もありました。

※スカートをたくし上げたイタリアン・ガウンはローブ・ア・ラ・ポロネーズではありません。ローブ・ア・ラ・ポロネーズはまったく違うスタイルのドレスで、身頃がカッタウェイになっていて、男性のフロックコートのように身頃とスカートが一体化したものです。前はゆったり、後ろはたくし上げて、丈を長く見せたり、短く見せたりして着ていました。

これで完成です！ イタリアン・ガウンがあなたの自慢の一張羅となりました！

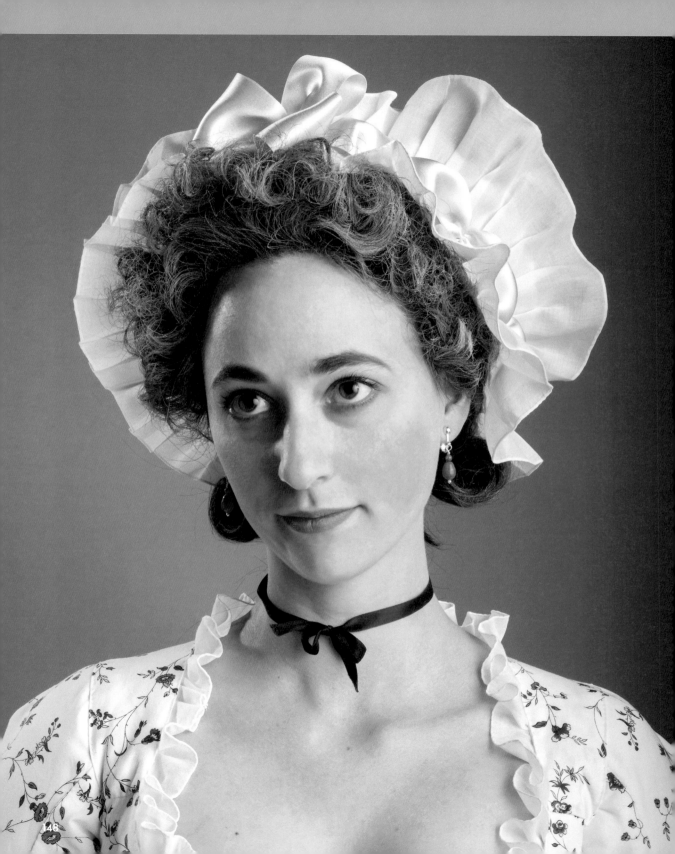

1780年代
ふっくらリボン

　ギャザーをかけてふっくらさせたリボンを前で蝶結びして、1780年代のキャップを飾っています。このタイプの飾りは18世紀をとおして使われていたため、ここで学ぶテクニックは様々なところで応用できます。キャップやつばのある帽子、ガウンなど、好きなところにこのリボンを付けてみてください。

　ここで紹介するシルクのリボンは、カリフォルニア州サンフランシスコにあるブライテックス・ファブリックスからの提供です。

【材料】
- ◉シルクリボン　　　　　　　……1〜3m
- ◉シルク糸（30番または50番）　……適量

【作り方】

1　リボンをふっくらさせるところから始めましょう。まずはリボンの切り口をまつり縫いします。

2　等間隔にリボンに印を付けていきます。印を付けた場所をゆるくなみ縫いし、糸を引っ張り、ギャザーを寄せます。返し縫いをして玉止めします。

3　キャップのサイドにぐるっと巻けるだけの長さになるまで、同じ作業を繰り返します。最後のギャザーを寄せる前に、リボンの端をまつり縫いしておきます。

4　今回はキャップの中心に4ループの花飾りをひとつだけ付けますが、もっと付けてもかまいません。4ループの花飾りの作り方は、65ページを参照してください。

5　リボンと花飾りをキャップに縫い付けます。

　これで完成です！

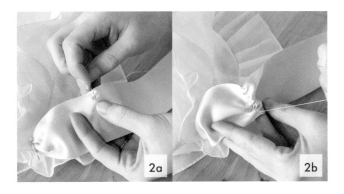

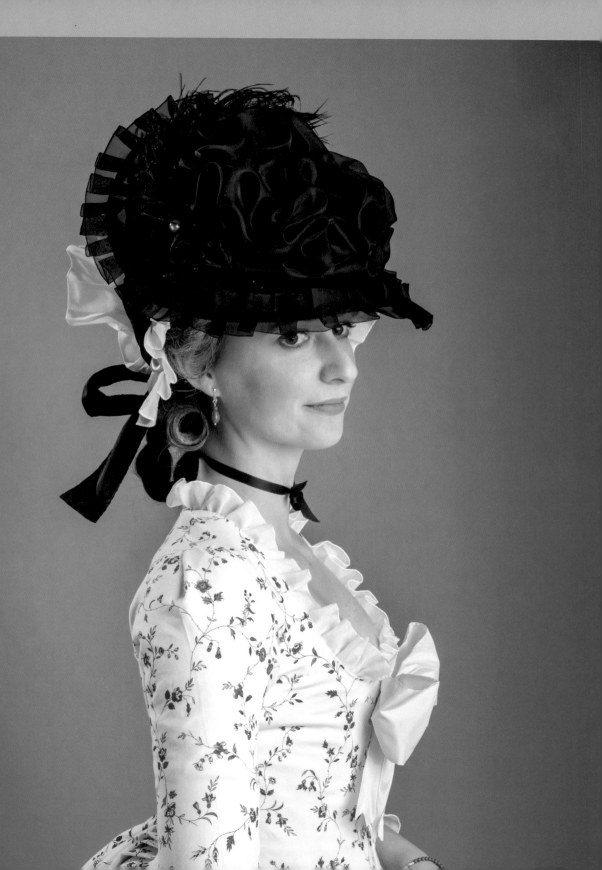

1780年代
シルク・ブレーン・ハット

　ふわり、しなやか。決して堅苦しくはないデザインです。トップをシルクで覆ったこの帽子は、1770年代から1780年代にたいへんもてはやされました。肖像画などでは黒や白のものが多いのですが、時にはマルチカラーで描かれていることもある帽子です。何かを表現したい人には数えきれないほどのバリエーションと選択肢を与えてくれるアクセサリーです。創造力に任せて、大きさ、色、布の質感、縁飾りを工夫し、思いきり遊んでみましょう。

【材料】
◉クラウンの浅い麦わら帽子
（クラウンの直径約38cmか、それ以下）……ひとつ
◉シルク・タフタ　　　　　　　　　……2m
◉シルク・オーガンザ　　　　　　　……2m
◉シルク糸
（まつり縫いに50番、それ以外に30番）……適量
◉羽、リボンなどの飾りをいろいろ　　……適量
◉ハットピン（オプション）

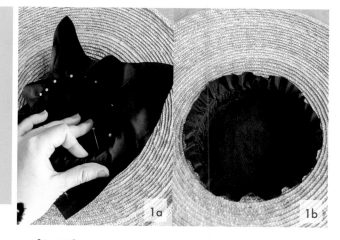

1a　1b

【作り方】
1　麦わら帽子のクラウンの内径を測ります。シルク・タフタを少なくとも内径＋10cm角の正方形に2枚カットし、1枚をクラウンの内側に押し込んで、伸ばしたり引っ張ったりしながら形を整え、待ち針でとめていきます。ざっくりとしつけをかけます。余分な布は、縫い代を残して切り取ります。

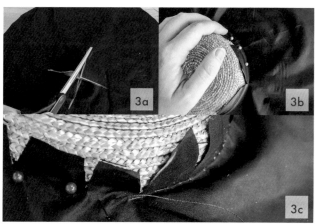

2 シルク・タフタを2枚重ねた上に、麦わら帽子のブリム（つば）を置き、ブリムの端をトレースします。2.5cmの縫い代を足してカットします。丸い布が2枚とれます。1枚は手順17まで残しておきます。

3 丸い布の中心に印を付け、そこをはさみで十字に切り込みます。この布を帽子のトップクラウンに乗せ、ブリムに向かって少しずつ切り込みを広げていきます。穴が大きくなってきたら、ブリムに布を押し広げます。クラウンの元をぐるっと待ち針でとめ、しつけをかけます。シルク・タフタにしわがなく、ブリムを包めるような状態になったら、てっぺんの余分な布は縫い代を残して切り取ります。縫い代がクラウンの側面にフィットするように、切り込みをいくつか入れます。

4 ブリムの端に向かって布を手で伸ばし、端をくるむように縫い代を折り返します。このとき、布を引っ張りすぎないようにします。自然にブリムの端から布を落とし、布を引っ張らずに待ち針でとめていきます。待ち針を打ち終えたら、ブリムの端にぐるっとしつけをかけます。

5 ここで使っている麦わら帽子は地色が明るい色なので、黒のシルク・オーガンザから地色が透けて見えないようにするために、ある作業が必要になります。麦わら帽子の地色に近いシルクを使っているのであれば、この作業は省いてください。手順1で用意した、正方形のシルク・タフタのもう1枚をクラウンにかぶせ、クラウンの元に待ち針で仮止めします。クラウンの元に印を付け、1.3〜2.5cmの縫い代を足します。シルク・タフタをクラウンからはずしてテーブルに広げ、印どおりに丸くカットします。丸くカットしたシルク・タフタをまたクラウンの上に乗せます。

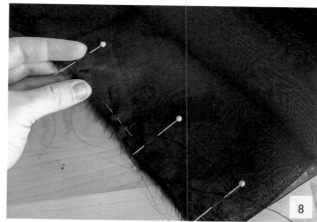

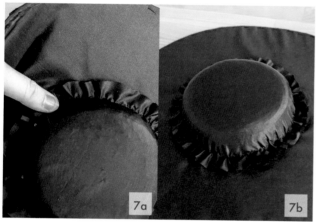

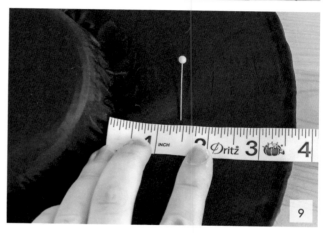

6 クラウンの上に乗せたシルク・タフタの中心を待ち針
でとめます。布をクラウンの元へと手で伸ばしながら、
待ち針をとめていきます。トップクラウンにしわがな
いことを確認しながら、周囲をぐるっと待ち針でとめ
ます。このシルク・タフタの端は、あとで付けるシルク・
オーガンザで隠れるので、そのままにしておきます。

7 クラウンの元をぐるっとしつけをかけます。

8 ここから楽しい作業が始まります。帽子の「ブレー
ン」を作ります！　60〜80cm 幅のシルク・オーガ
ンザを70cm ほどの長さにカットします（布の耳が
残るようにカットします）。切りっぱなしの端どうし
を合わせて、オーガンザを半分に折り（長さは30〜
40cm）、端をざっくりと縫います。折り山はアイロ
ンで押さえないでください。

9 わに折ったオーガンザを布目線と平行に 4 等分し、
チョークまたは待ち針で印を付けます。帽子のブリム
もクラウンの中心を通るような十字に 4 等分し、ク
ラウンの元から 4 〜 5cm のところに印を付けます。

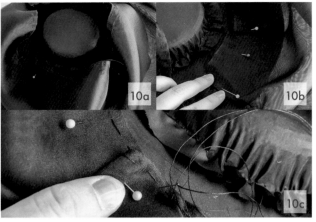

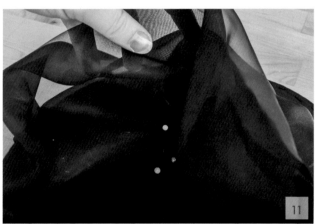

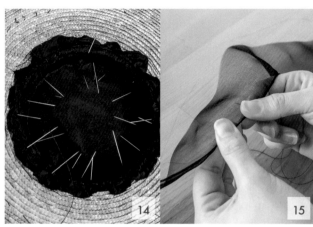

10 オーガンザを帽子に縫い付けます。しつけをかけた端を
クラウンにあて、手順9で付けた4カ所の印と合わせ、
待ち針でとめます。余ったオーガンザにプリーツを入れ
ます。プリーツはきれいに入れる必要はありません。4
等分したセクションごとに数本入れるだけで十分です。
プリーツを待ち針でとめるときは、重なっている布を全
部刺して固定します。プリーツを入れ終えたら、なみ縫
いでオーガンザをブリムに縫い付けます。

11 耳になっている端どうしを細かく縫い合わせ、プリーツ
を入れたオーガンザをクラウンの中心へと引っ張ります。

12 わになっているオーガンザを引きはなし、等間隔（5、6
等分）に内側のオーガンザをトップクラウンに待ち針で
とめていきます。

13 トップクラウンの中心から外に向け、オーガンザをクラウンに
待ち針でとめていきます。とめる場所は適当ですが、オーガ
ンザがちょっと浮きすぎだなと思う場所に待ち針を刺します。
必要に応じて調整しますが、あまりこだわりすぎずに待ち針
を刺しましょう。これが正解という形はないので、全体のバ
ランスと自分の好みを考えながら、脳のひだのような形を作っ
て「ブレーン」っぽく仕上げます。

左右対称にしたくなりますが、そうすると人工的に
なってしまうので、自然な感じを目指しましょう。ゆっ
くり時間をかけて形を整えます。

14 クラウンに30本くらい待ち針が刺さったところで、
次はオーガンザを縫い付けます。帽子を裏返します。
しっかりとワックスをかけた糸を長くカットし、各待
ち針の位置をステッチでとめます。いちいち玉止め
して糸を切る必要はありません。1カ所縫ったら次に
移って縫います。非常に細かいところを縫うので、針
で指を突き刺さないよう、十分注意します。

15 次はブリムの端を飾り付けます。この帽子の縁飾りに
はオーガンザのリボンがぴったりです。約5cm幅の
オーガンザのリボンを買って用意するのもいいです
し、自分で作るのでもかまいません。リボンの長さは、
ブリムの円周の2倍にします。この帽子のブリムの
円周は95cmなので、リボンは190cm用意します。
幅は5cmです。リボンを自分で作る場合は、端を細
かく手巻きふち縫いします（11ページを参照）。

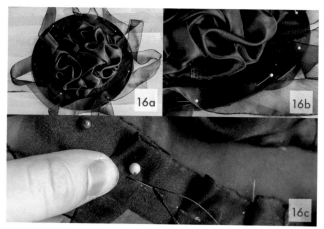

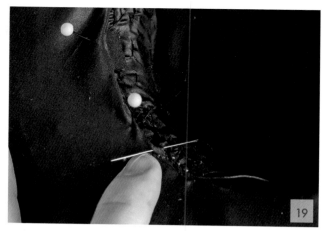

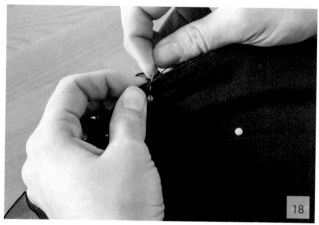

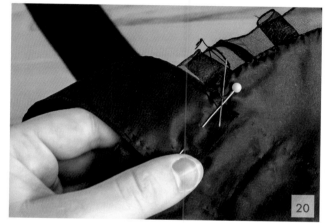

16 リボンを4等分し、ブリムに均等に待ち針でとめます。4分の1ずつ、リボンにプリーツを入れるか、ギャザーを寄せていきます。プリーツ（またはギャザー）をひとつずつ固定しながら、リボンを星止めにします。

17 リボンの縁飾りを縫い付けたら、次はブリムの裏に裏地を付けます。手順2で丸くカットしたタフタのもう1枚をブリムの裏に待ち針でとめます。

18 丸い裏地の縫い代に切り込みを入れ、中に折り込んでブリムの端を待ち針でとめます。これをブリムの表から折り返した端と一緒にアップリケ・ステッチで縫い合わせます（2.5cm あたり6〜8針）。ブリムの表に縫い目が出ないようにします。

19 ブリムの裏側で、クラウンの中心あたりに切り込みを入れます。クラウンの元の縁に沿って縫い代を残した状態で丸くカットします。縫い代に切り込みを入れ、縫い代を中に折り込み、クラウンの裏地に待ち針でとめます。アップリケ・ステッチで縫い合わせます（2.5cm あたり6〜8針）。

20 帽子の結びひもには、買ってきたリボンを使うか、シルク・タフタを使ってリボンを作ります（その場合は、端を細かく手巻きふち縫いします）。リボンは、首の後ろで蝶結びできるだけの長さにします。この例では、幅5cm、長さ66cmのものを使っています。リボンをブリムの裏側にアップリケ・ステッチで縫い付けます（2.5cm あたり8〜10針）。

21 帽子をさらに飾り立てても大丈夫です！ リボンの飾り、羽、花、花形記章など、いろんな飾りを試して、おしゃれな帽子にしてみましょう！

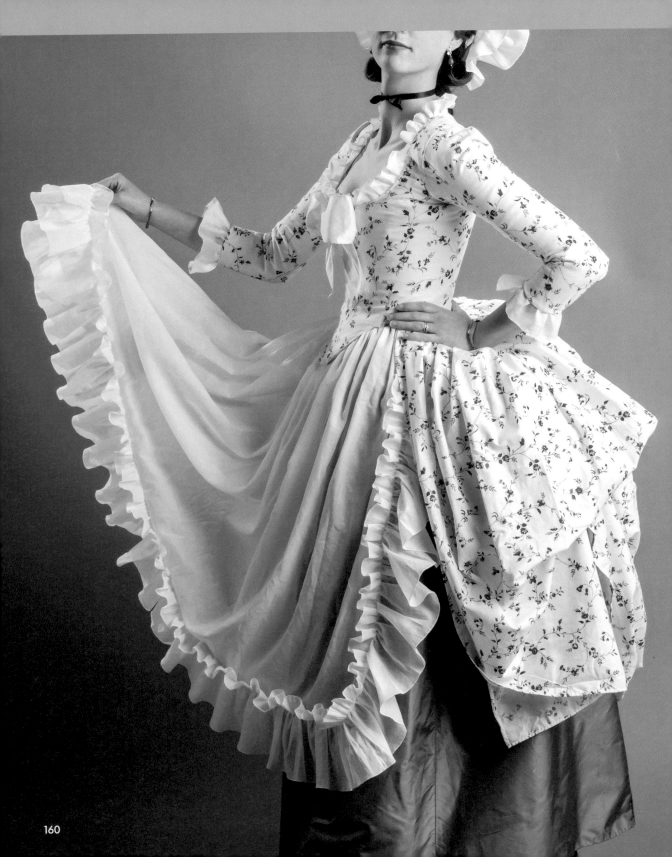

第 5 章

1790 年代

ラウンド・ガウン

デンマークの国立博物館が企画したティデンス・トイ（訳注：インターネットのみの展示で、現在は一般公開されていません）にあったホワイトウェディングドレス（1797 年頃）#426-1923 と、『Cut of Women's Clothing（婦人服の裁断）』の図 XXXIII に着想を得たドレス。

生地と糸は、カリフォルニア州サンフランシスコのブライテックス・ファブリックスからの提供です。

1790 年代はファッションの激動期でした。この 10 年間は、政治的にも社会的にも大きな変化があったところへ、古代ギリシャ・ローマ時代への回帰が見られ、また東洋の文化ももてはやされたため、それまでにはなかったファッションが生まれました。古典芸術の影響を受けながら、ハイウエストで、ガーゼのように透ける生地が好まれ、女性の体の自然なラインが強調されるようになり、ジョージアン様式の人工的に美しく作られたシルエットは流行らなくなりました（引用 1）。急激な変化のようでいて、実は 1780 年代の初めからシルエットは徐々に進化していたのです。ゆっくりと少しずつ変化し、1790 年代半ばには胸のすぐ下にまでウエストラインが上昇しました（引用 2）。

1790 年代半ばから後半にかけて流行ったガウンも、1800 年代前半に見られるドレスとはまったく異なります。1790 年代のガウンのシルエットはふんわり丸いのですが、のちに直線的なエンパイア・スタイルに移り変わっていきます。この本で紹介するガウンはほぼどれも生地を 5 ～ 7m 使います。このラウンド・ガウンも例外ではありません。スカートには 4m 以上、2 ピースから作る袖だけでも 1m の布を使います。布を贅沢に使いすぎているように思われるかもしれませんが、あのはかなくも優雅な形を作り出して 1790 年代を再現するには、これだけの生地が必要なのです。

また、かたい素材で作られ、おもに円錐形だったコルセットも、1780 年代前半にはだんだんと柔らかい素材で作られるようになり、形状も「胸が前に突き出す」ような形に変化し、1790 年代に至ります。1790 年代のファッションを目指す場合は、胸が体の自然な位置で支えられていることが重要です。とはいえ、1790 年代のバストラインは、1800 年代前半の「胸を持ち上げるセパレートタイプ」のコルセットとは比べものになりません。1790 年代の専用コルセットを作るか買うかして、この時代に特有の自然な形のドレスを作ってみましょう。

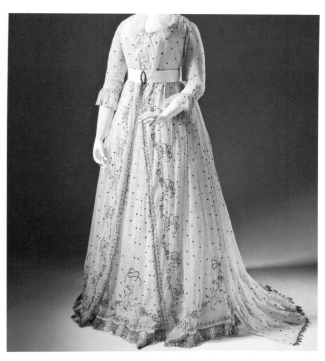

女性のドレス（ラウンド・ガウン）、1795 年頃、ロサンゼルス・カウンティ美術館、
www.lacma.org、M.57.24.12

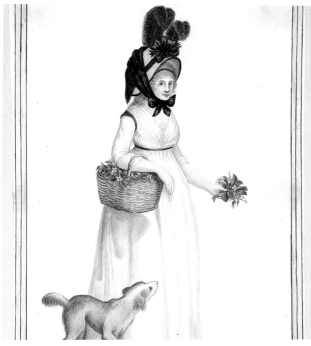

イギリスの水彩画原画コレクション：1795 年のモーニング・ドレス、アン・フラ
ンクランド・ルイス作、1795 年、ロサンゼルス・カウンティ美術館
www.lacma.org、AC1999.154.21

ここで紹介するラウンド・ガウン

　このガウンに使用する生地は、クリーム色の目の粗い
リネンで、水玉模様の刺繍がほどこされています。この
リネンのドレープと透けた感じが、あの美しく流れるよ
うな、エレガントで古典的な雰囲気を醸し出します。シ
ルク・タフタなど、もっと目の詰まった生地を使う場合
は、生地のボリュームを考慮してスカート幅を変えてく
ださい。このリネンは非常に目が粗く、透けているので、
スカートの裾回りは約 3.8m にしています。このガウン
をシルク・タフタで作る場合は、ドレープの出方も違う
ので、裾回りを小さく、2.3 〜 2.5m くらいにするとよ
いでしょう。

　お気づきかもしれませんが、この章ではたくさんのア
クセサリーの作り方を紹介しています。それというの
も 1790 年代はアクセサリーがすべてだからなのです！
シュミゼットやサッシュ、ターバンにキャップと、アク

セサリーを変えるだけで、全体の雰囲気を簡単に変える
ことができます。白やオフホワイトのリネンあるいは
コットンで作るガウンなので、1790 年代らしさを強調
した、楽しいアクセサリーがどれも映え、自分らしさを
演出できます。

　様々な色や質感のアクセサリーを試してみてくださ
い。今とは違って、18 世紀後半は組み合わせにうるさ
いルールはありませんでした。当時は差色を入れるのが
人気で、現代人の眼には大胆で毒々しく映ることもあり
ますが、いろんなアクセサリーを重ねづけるのに慣れて
くると、18 世紀の「ファッション図版」のような雰囲
気がうまく出せるようになります。不安なら、まずはカ
ラフルな靴や手袋、レティキュールをいろいろと試して
みて、色の組み合わせの数を増やしていくのも手です！

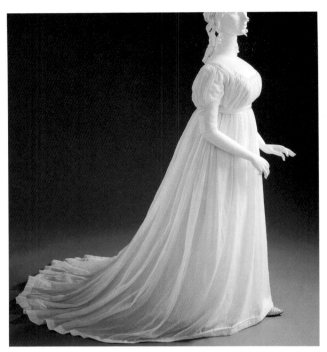

女性のドレス、1800 年頃、ロサンゼルス・カウンティ美術館
www.lacma.org、M.2007.211.868

1790 年から 1799 年の女性たち、プレート 034、N. ハイデロフ作、1795 年
2 月 1 日、メトロポリタン美術館のトーマス・J・ワトソン図書館、b17509853

リネンを好きになる（引用 3 & 4）

　かわいらしく、みんなにとても愛されているリネンですが、扱いにくい一面もあります。リネンはしわになりやすく、よれやすく、おまけに癖のある布です。涼しげで、心地よい夏のガウンに使いたくなるのは当然ですが、実際に縫おうとすると、火をつけて燃やしたくなるほど扱いが難しいのです。ガウンの裏地としてなら形をしっかり整えられますし、シフトドレスやキャップ、フィシューにも最高なのですが、今のリネンでガウンを作ろうとしても悪戦苦闘しかねません。

　実は、現在のリネンは、18 世紀や 19 世紀に作られていたものとは違います。製造前のリネンの処理方法が変わったため、とてもよれやすくなったのです。長くて強い麻から作られ、値段も手頃なリネンを見つけ出すのは、現代では至難の業。特にガウンにリネンを使う場合は注意が必要です。時代に忠実でないとか、美しさに欠けるからではありません。昔と比べると、今のリネンは扱うのが難しい、ただそれだけの理由からです。

　とはいえ、リネンは夏には最高の生地です。麻からできているリネンは、コットンに比べると通気性に非常に優れ、肌に触れると涼感があります。リネンをのり付けすれば、ぱりっとして、布を折って指で押しただけで簡単にあとがつくので、アイロンが不要です。何度洗っても張りを保ち（ただし乾燥機にはあまり入れないでください）、用途に合わせていろいろな厚みを選ぶことができます。18 世紀には安価で手に入りやすい生地だったので、あらゆるものに使われていましたが、皮肉なことに、今ではかなり高額になっています！

　現代のリネンを安定させ、扱いやすくするには、裁断する前にスプレーで布にのり付けしておくことをお勧めします。ここで紹介するガウンには、非常に目の粗いリネンを使っています。制作中はずっと、裏地にも表地にもスプレーでのり付けし、よれを最小限に抑えていました。

　最後に、染色されたリネンについて少し触れておきましょう。リネンは他の繊維ほどうまく染まりません。ですが、染色されたリネンは 18 世紀に存在していました。史料を調べると、カラーリネンを売る広告が多く出てきますし、カラーリネンで作った服も存在していたことがわかります。だからといって派手な色のリネンでガウンを作ってもいいわけではありません。何色を選ぶか悩んだら、必ず入念にリサーチをしてから、色を決めるようにしてください。

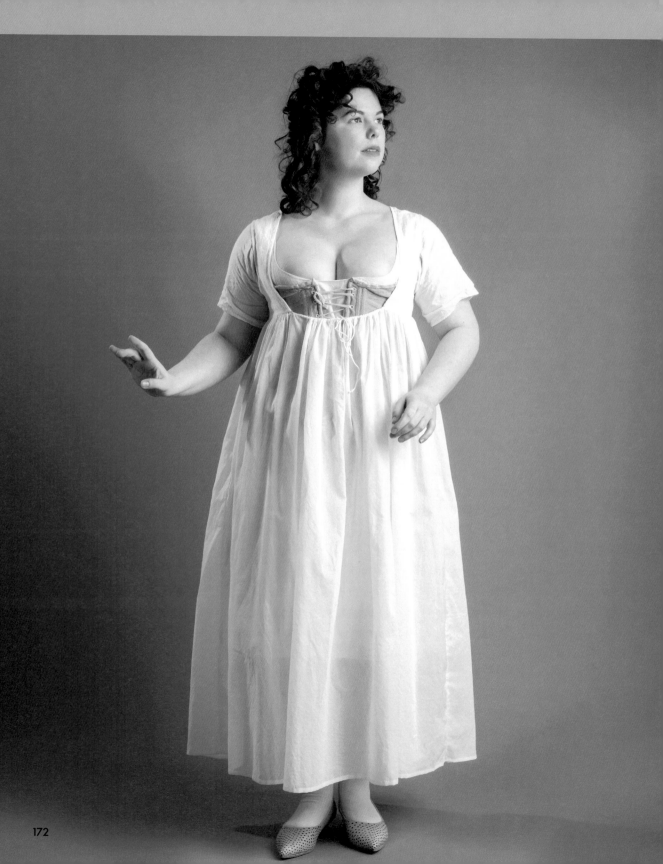

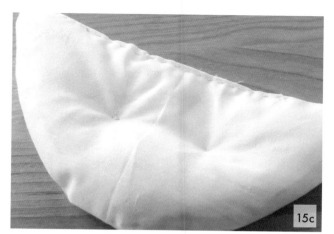

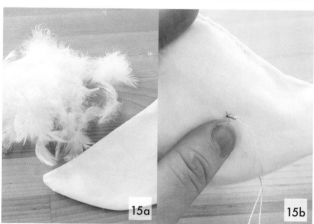

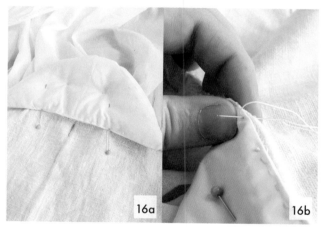

11 3段なみ縫いをした箇所にギャザーを寄せます。ギャザーを寄せながら、ペチコートを身頃の脇と後中心に合わせて中表に重ね、待ち針でとめていきます。このアンダーペチコートには布がふんだんに使われていないので、ギャザーが偏らないように注意します。それぞれのギャザーの最後は待ち針をとめ、そこに糸を8の字に巻きつけてギャザーを固定します。

12 ペチコートと身頃を巻きかがりして縫い合わせます。このとき、ギャザーの山をひとつずつ針で刺していきます。それが終わったら、ペチコートの裾をまつり縫いします。

13 次は背中のパッドを作ります。型紙を布に書き写し、縫い代を足してコットンの端切れをカットします。

14 2枚を中表に合わせて端を返し縫いで縫いますが、直線部分に7.5cmのあき口を残します。パッドを表に返し、角をきれいに出します。

15 詰め物をあき口から詰めます（ここでは羽毛を詰めました）。あき口の縫い代を中に折り込み、巻きかがりで閉じます。もし、詰め物が動かないようにしたいのであれば、押さえステッチを2カ所に入れます。

16 ペチコートの後中心とパッドの中心を合わせ、後身頃とペチコートを縫い合わせた線にパッドの直線部分を待ち針でとめます（パッドの丸いほうを下に向けます）。パッドとペチコートを一緒に巻きかがります。

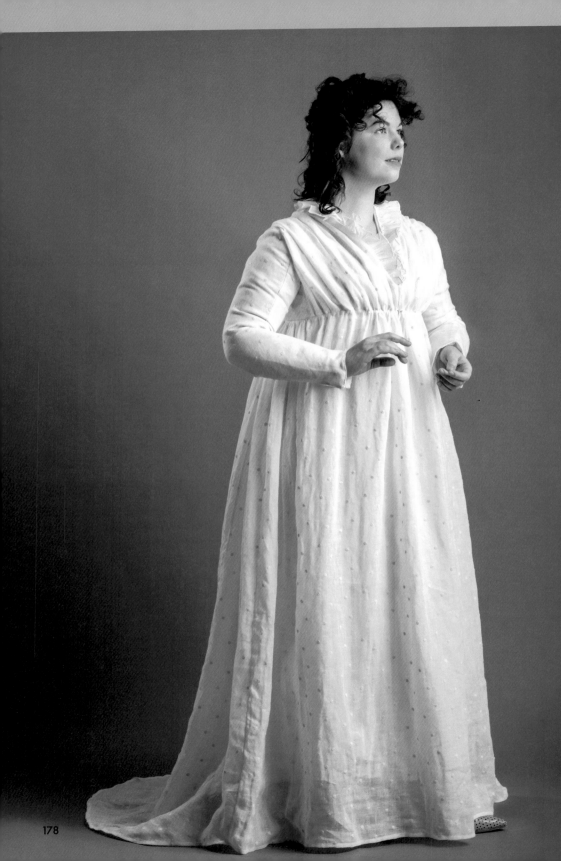

1790 年代
ラウンド・ガウン

　1790 年代の身頃の構成は、「シュミーズ・ア・ラ・レーヌ」などのシュミーズドレスの流行により、1780 年代前半に定着した「重ね着」を踏襲していたようです。下の身頃はガウンの背面を体にフィットさせながら形をかちっと決めているのに対し、上の身頃は堅苦しくなく、ふわりと浮いていました。1790 年代のガウンなら、ほぼどれにもこのデザインを基本に用いることができます。ここで紹介するガウンは、プリーツの飾りがあしらわれた V ネックの身頃を重ねていますが、ほかにも様々なデザインが考えられます。ギャザーを寄せ、丸く開いたネックラインや、ビブ付き、着物のように前身頃を交差させたサープリス、スクエアネックなど、どれも重ね着によく合うデザインです。

　この作品では、ほつれやすい表地を使ったので、布端や縫い代はすべてほつれ防止の処理がされています。密に織られたシルクやコットンを使うのであれば、スカートのウエストラインや身頃の裾は、そうした処理をする必要はないでしょう。

【材料】
- ●表地（140cm 幅）　　　　　　……6 ～ 7 m
- ●裏地のリネン（140cm 幅）　　……1 ～ 2 m
- ●シルク糸
 （縫い合わせとギャザー寄せに 30 番、まつり縫いに 50 番）　　……適量
- ● 6mm 幅の織りテープ、または太めの木綿糸　　……2 m

【下の身頃と最初のフィッティング】
1790 年代のガウンはまさに移行期の服。前の時代の標準的構成を土台にし、新しいシルエットやスタイルを織り交ぜていきました。ここからは、このガウンをどのように組み立ててフィッティングしていくのかを説明します。

180 ページの型紙を参考に、下の身頃の表地と裏地をカットしておきます。

1790 年代のガウンの身頃

以下のピースを使って、下に着る身頃を作ります。1790 年代らしさを出すために、ギャザー、サープリス、ビブなど様々なデザインを組み合わせ、正面を飾ることができます。

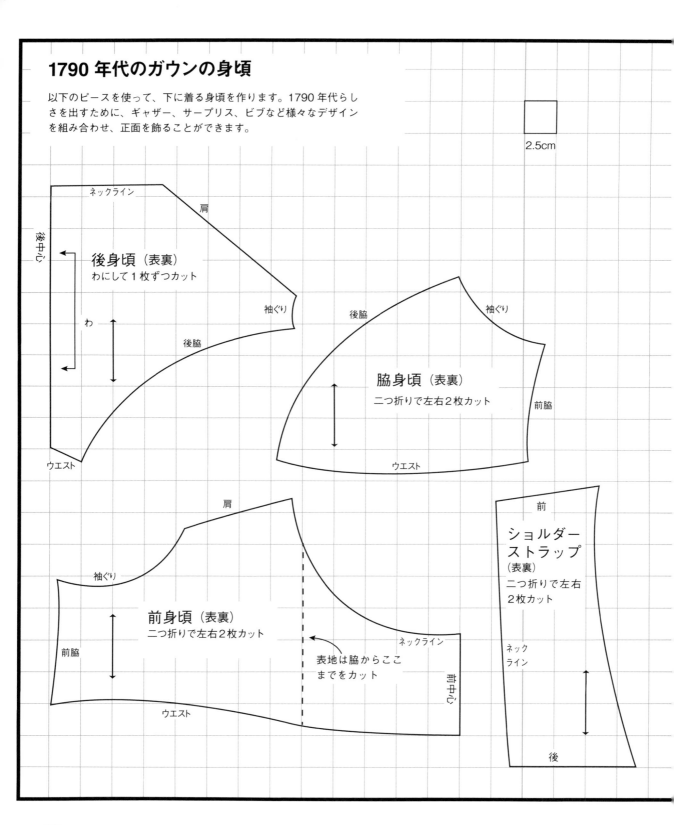

2.5cm

ネックライン
肩
後中心
後身頃（表裏）
わにして 1 枚ずつカット
わ
袖ぐり
後脇
ウエスト

後脇
袖ぐり
脇身頃（表裏）
二つ折りで左右 2 枚カット
前脇
ウエスト

肩
袖ぐり
前身頃（表裏）
二つ折りで左右 2 枚カット
前脇
ネックライン
前中心
表地は脇からここまでをカット
ウエスト

前
ショルダーストラップ
（表裏）
二つ折りで左右 2 枚カット
ネックライン
後

1790 年代
リネンのターバン

　このターバンは、エリザベス・ビジェ・ルブランが 1790 年代に描いたフランスやロシアの貴族の美しい肖像画に着想を得ています。このようなターバンなら 2m は必要ですが、ここで紹介するものは長さ 6m。長すぎるのではと思うかもしれませんが、意外にもするすると巻いてしまえるのです。使っている素材は繊細で透けるほど薄手のリネン。シフォネットなど、ターバン型のキャップの中にはシルクが使われていたものもありますが、シルクだと滑りやすく、頭に巻くのが難しくなります。繊細なリネンやコットン・オーガンジーを使えば、紗のように透けた感じが出せる上、頭に巻いても型崩れしにくくなります。

【材料】
◉布（137cm 幅）　　　……1 〜 3m
（幅のせまい布を使用する場合は、もっと長く用意します）
◉シルク糸（50 番）　　……適量

【作り方】

1　2 〜 6m の間で好きな長さのターバンが作れるように、布をカットします。ターバンの幅は 25 〜 50cm の間にします。

2　カットした布を折り伏せ縫いで（12 ページを参照）はぎ合わせ、1 本の長い布にします。はぎ終えたら、長い切り端を折り返して細かくなみ縫いします。時間のかかる作業なので、ゆっくりと進めてください。

【1790年代のターバンの巻き方】
1790年代のターバンは遊び心と創造性にあふれています。巻き方は星の数ほどあって、当時のおしゃれな女性たちはあらゆるアレンジを楽しんでいました。巻き方にルールなどありません。髪の上に巻き上げる、横にたらす、首に巻く、交差させる、ねじる、端をたくし込む、あるいは輪にしてみるなど、実に様々なアレンジがあるので、いろいろと楽しんでみてください。

1　頭の前（または後ろ）からターバンを巻きはじめます。ターバンを交差させたり、ねじったりすると立体感が出ます。これだと思えるまで何度か巻いてみます。

2　ターバンの隙間から、ところどころ髪を引っ張り出して、のぞかせます。飾りピンをいくつか刺し、ターバンを髪に固定します。

3 長めのターバンを使っているなら、頭に巻いたあとに、後ろにたらしておくだけでなく、それを首に巻いたり、頬を覆うようにたらしたりして遊ぶことができます。また、肩の上にドレープさせたり、ターバンの端をサッシュにたくし込んだりもできます。

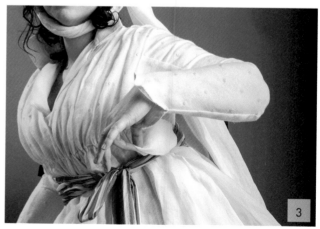

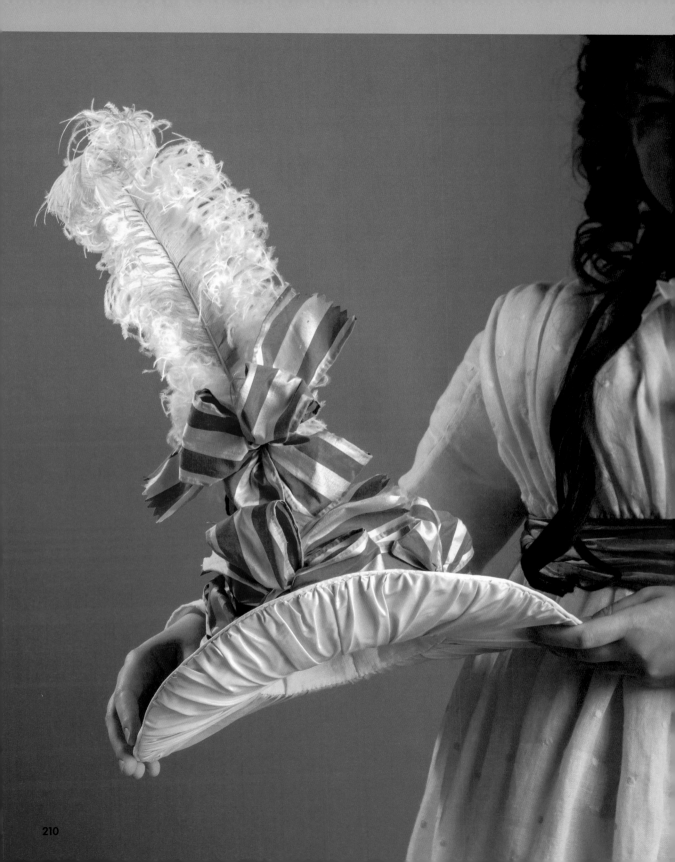

1790年代
キャロライン・ハット

私たちは帽子が大好き。しかし、感じがよくて、歴史上知られた形のものを探し出すのは容易ではありません。飾りの付いた麦わら帽子や、つばのある麦わら帽子があれば十分なのですが、芯地を使ってオリジナルの「シャポー」の作り方を学べば、世界が広がり、どの時代の帽子も作れることでしょう。

ここで紹介する帽子は、1795 年 11 月に発行されたファッション誌『Gallery of Fashion（ギャラリー・オブ・ファッション）』（引用 7）に着想を得たデザインです。18 世紀の新聞には帽子用のワイヤーの広告が掲載されていましたし、帽子に芯地もよく使われていたのですが、私たちがここで紹介するのと同じ方法で使われていたのかどうかは不確かです。1830 年代のボンネットに芯地やワイヤー、詰め物が使われていたことは実証されているのですが（引用 8）、それで、1790 年代にこうしたものが使われていたといえるわけではありません。

したがって、ここで紹介する帽子に使われている縫製テクニックは現代のものです。18 世紀の人々が帽子を作るときに持っていた選択肢は私たちにはありません。そのため、現代の私たちが利用できる選択肢を大いに活用するしかないのです。

【材料】
- ◉ 帽子用の厚地の芯地　　　　……0.5～1m
- ◉ 19 番の帽子用ワイヤー　　　……2m
- ◉ コットン・フランネル　　　……1～2m
- ◉ 帽子の表用のシルク　　　　……2m
- ◉ 帽子の裏側用のシルク　　　……1m
 （表と同じものを使わない場合）
- ◉ リネンまたはコットン（裏地用）　……25cm
- ◉ 太めの木綿糸またはコットンテープ　……1m
- ◉ シルク糸
 （帽子を縫うのに 30 番、まつり縫いに 50 番）　……適量

◉ そのほか、羽飾り、リボン、造花、フルーツの形をした飾りなど、自分の好きな飾りを何でも

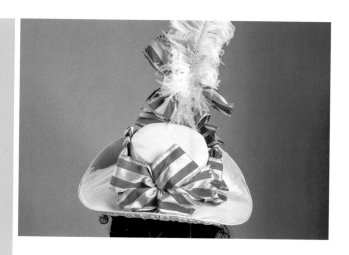

1790 年代のキャロライン・ハット

縫い代について

トップクラウン・サイドクラウン・ブリム（表用）：すべての端に 2.5cm の縫い代を足す。

ブリムの裏側（ピンクのシルク地）：内周と外周に 5cm の縫い代を足す。

帽子の裏地（リネン）：下端とひもを通す上端に 2.5cm の縫い代を足す。
　　　　　　　　　　短いほうの左右の端には 1.3cm の縫い代を足す。

芯地とフランネル：1.3cm の縫い代を足してカット。
　　　　　（トップクラウン・ブリムの内側・サイドクラウンの短辺）

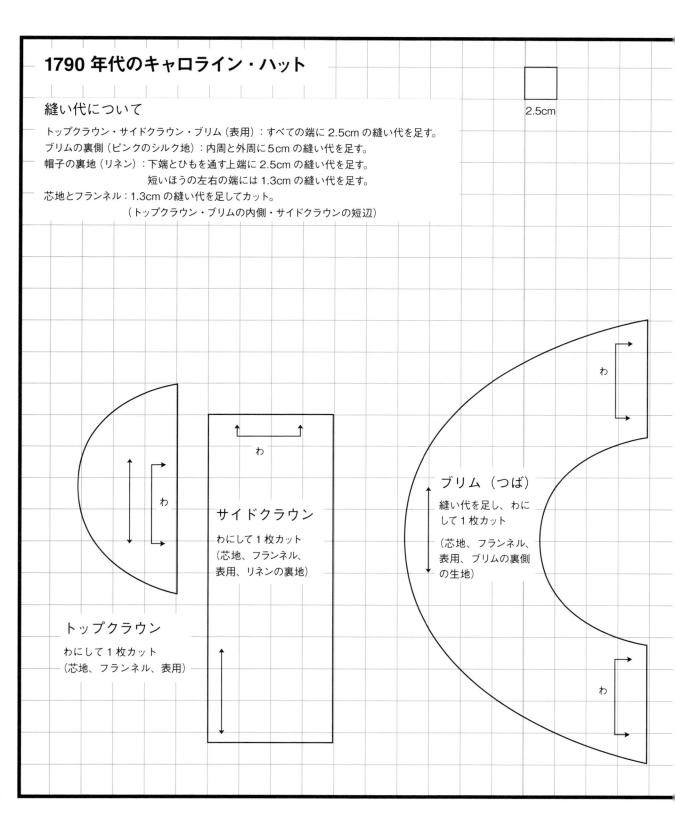

2.5cm

サイドクラウン
わにして 1 枚カット
（芯地、フランネル、
表用、リネンの裏地）

ブリム（つば）
縫い代を足し、わに
して 1 枚カット

（芯地、フランネル、
表用、ブリムの裏側
の生地）

トップクラウン
わにして 1 枚カット
（芯地、フランネル、表用）

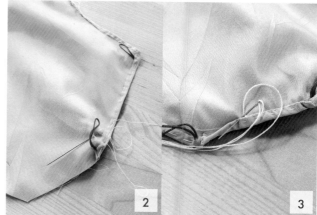

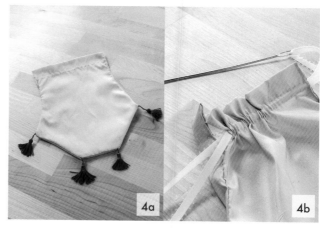

【作り方】

1 222 ページの「カエル」の型紙に沿って、布を 2 枚カットします。2 枚とも、上端から 7.5cm のところにあきどまりの印を付け、あきどまりの両端を折り返して、細かくまつり縫いします。上端を 6mm 折り返し、さらに 2.5cm 折り返して、細かくまつり縫いします（2.5cm あたり 10 ～ 12 針）。まつり縫いをした端から 6mm ～ 1.3cm のところを細かくなみ縫いし、ひもを通すところを作ります。ここにひもを通して、レティキュールの口を絞ると、フリルができます。

2 2 枚を中表にして待ち針でとめます。

3 両脇をマンチュア・メーカーズ・シームで縫いますが、しつけをかける前に、タッセルの位置を決め、タッセルをレティキュールの中に挟み込みます（布を中表にしているので）。縫い代を折り返し、タッセルのループも一緒にしつけをかけます。こうしておくと、タッセルが固定されますし、タッセルの糸を一緒に縫い込まないようにすることができます。

4 レティキュールを表に返し、アイロンをかけてしわをとります。リボンを通し口に 2 本通し、端をそれぞれ結びます。

これで完成です！

ラウンド・ガウンの
着こなし方

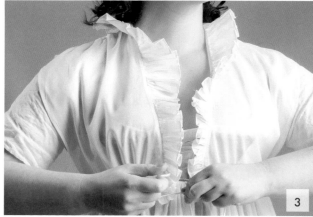

【着方】

1 シフトドレス、ストッキング、靴、コルセットを身に
つけます。

2 次に、アンダーペチコートを着ます。ひもを引っ張り、
胸のすぐ下、体の中心で結びます。

3 シュミゼットを着る場合は、この時点で着用し、正面
でひもを結びます。

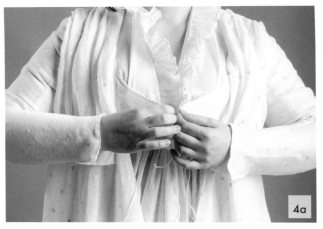

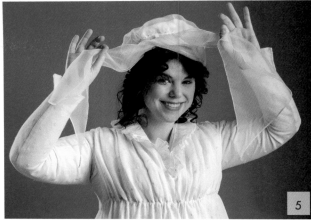

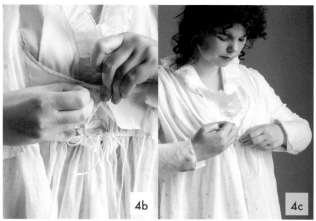

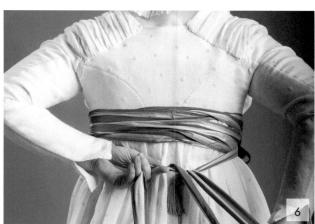

4 ガウンを着て、まずは下の身頃を前中心でピンでとめ
ます。それから、ガウンのひもを正面で結び、ひもの
端を前スカートの中にたくし込みます。身頃とシュ
ミーズドレスを自分の好みに調節します。

5 ターバン・キャップか、キャロライン・ハットをかぶ
ります。または、ターバンを頭に巻きます。

6 サッシュを付ける場合は、この時点で巻きます。頭に
ターバンを巻いている場合は、その端をサッシュにたく
し込んでもいいでしょう。この例のような長いサッシュ
の巻き方は数限りなくあります。腰にぐるぐる巻いて、
後ろか横で大きな蝶結びにしてもいいですし、胸のす
ぐ下で結んで、端を肩に掛けるのも、また違った雰囲
気になります。サッシュの端はたらすか、結ぶようにし
ます。アレンジを楽しむことがいちばん大切です！

7 レティキュールとマフを手に取って、さあ外出です！

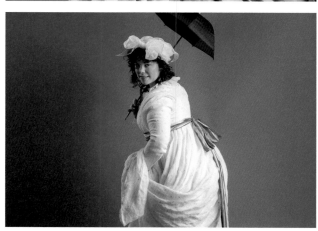

サロンへ、アート鑑賞に出かけましょう！

トラブルシューティング

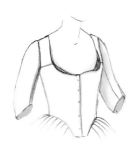

【ぶかぶかしている胸元】

原　因：ショルダーストラップがゆるすぎるか、長すぎる、またはバイアスにカットされているので布が伸びてしまっています。

解決法：ショルダーストラップは必ず布目に沿ってカットします。必要であればカットし直してください。後ろの肩の線で縫い代をつまみ、ぴったりフィットするように縫い目を調節します。それでもまだ正面の胸元がだぶついている場合は、ネックラインの縫い目を調節するか、小さなタックを入れて、ぴったりフィットさせます。

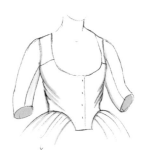

【前身頃の脇にしわが寄る】

原　因：前身頃が布目に沿ってまっすぐにカットされている上、コルセットが正面で強いカーブ線を作り出しています。

　　　　―または、身頃の丈が長すぎます。

解決法：前身頃は少しバイアスでカットされていますか？　前身頃をカットし直すか、前あきの縫い目を斜めにして、もう少しバイアス感が出るようにします。

　　　　―または、下着全部とガウンを着たまま、脇の下からウエストへと前身頃のしわを手で伸ばしながら、身頃の丈を調節し直し、少し身頃の裾を上げます。

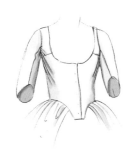

【前身頃の脇の下にしわが寄る】

原　因：袖ぐりがきつすぎます。

解決法：袖ぐりの縫い代を、切りすぎないように注意しながら切り取ると余裕が出ます。しわを袖ぐりへ向かって手で伸ばします。切りすぎると、あとでまた別の問題が起きるかもしれないので、くれぐれも注意してください。

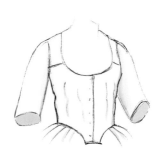

【前身頃がよれている】

原　因：前身頃が布目に沿ってまっすぐにカットされている上、コルセットが前に「出っ張って」います。

　　　　―または、身頃のバストがしわになっているので、それをとる必要があります。

解決法：まずは、前身頃の脇あたりのよれを前中心へと手で伸ばし、余分な布を引っ張ってみます。前あきの縫い代を待ち針でとめ、できあがり線を引き直します。胸が大きい人や、コルセットが前に出っ張っている場合などは特に、前端をカーブさせる必要があるかもしれません。

　　　　―または、前あきが少しバイアスになるように、前身頃をカットし直します。

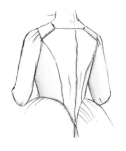

【背中がだぶついている】

原　因：後身頃が布目に沿ってまっすぐカットされています。
　　　　―または、モデルが胸をそらしすぎです。

解決法：後身頃は少しバイアスでカットされていますか？　必要ならカットし直します。
　　　　―または、モデルに下着を全部着せたまま、後身頃を脇から後中心へと手で伸ばし、
　　　　　余分をつまんで印を付け、縫い目を調節します。

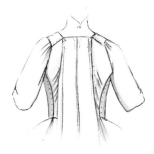

【後脇にしわが寄る】

原　因：脇身頃が少し歪んで縫い合わされているので、布が引きつれています。

解決法：脇身頃の縫い目と星止めをほどきます。モデルに下着を全部着せた状態で、
　　　　脇身頃のしわをウエストに向かって手で伸ばします。脇身頃の縫い代を重ね
　　　　直し、待ち針をとめ直します。ガウンを脱いでもらい、新しい縫い目を星止
　　　　めで固定します。

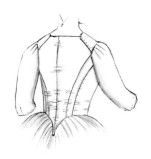

【後身頃に横じわができる】

原　因：後身頃を体にぴったりと合わせすぎで、きつすぎます。

解決法：ゆるめましょう！　後中心の縫い目にとめた待ち針の位置を調節します。
　　　　必要であれば脇の縫い目もゆるめます。モデルに下着を着せたまま、脇の
　　　　縫い目の位置を変えます。

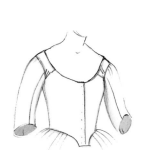

【ショルダーストラップが肩からずり落ちる】

原　因：左右のショルダーストラップの間が開きすぎています。
　　　　―または、袖山が低すぎて、ショルダーストラップが肩からずり落ちやすく
　　　　　なっています。
　　　　―または、ショルダーストラップが間違ってバイアスでカットされていて、
　　　　　布が伸びてしまっています。

解決法：後身頃との縫い目をほどき、左右のショルダーストラップの間隔を少し詰めて、
　　　　後中心の縫い目に近づけます。
　　　　―または、左右の袖を取り外し、袖山を高くして布をカットし直すか、縫い代で
　　　　　調整します。袖山はぎりぎりの高さにカットするよりも、少し高めにしておい
　　　　　たほうがよいのです。
　　　　―または、ショルダーストラップを布目に沿ってまっすぐカットし直し、付け
　　　　　直します。

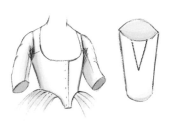

【袖がきつすぎる】

原　因：袖を細くカットしすぎです。またはきつく縫いすぎです。

解決法：縫い直すか、ゆとりを持たせてカットし直します。

　　　　　―または、カットし直すときに袖底の縫い代に三角のまちを付け足すか、袖底の
　　　　　縫い目をほどいて、三角のまちを付け足します。

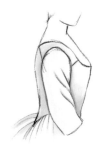

【袖がねじれている】

原　因：袖ぐりで袖がねじれた状態で待ち針がとめてあるか、縫い合わされています。

解決法：袖をほどき、もう一度付け直します。

　　　　　―または、袖口をカットし、袖を短くします。

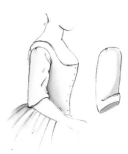

【ストレートタイプの袖の布がひじのところでたまる】

原　因：袖が長すぎて、ひじの内側で布が余っています。

解決法：ひじの内側で、上向きのタックを入れ、星止めにして固定します。
　　　　　これでひじの内側だけが短くなります。

　　　　　―または、袖口をカットして短くします。

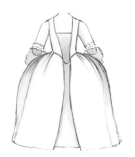

【サック・ガウンのシルエットが丸くふくらみすぎている】

原　因：サック・ガウンの前スカートの前端と脇がまっすぐにカットされています。

解決法：サック・ガウンの前スカートは布目に沿ってまっすぐにカットしなければな
　　　　　りませんが、スカートの脇にはフレアになるようにまちを入れる必要があり
　　　　　ます。また、前端は中のペチコートの飾りを見せるために、角度をつけて折
　　　　　り返します。サック・ガウンのスカートの形は丸くふくらんでいるというよ
　　　　　りは、台形なのです。

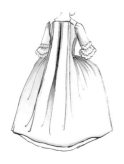

【サック・ガウンのトレーンが反り返る】

原　因：スカートの裾回りと同じ幅でトレーン用の布をカットしたはずが、幅が足り
　　　　　ておらず、サイドプリーツがうまく入っていないことと相まって、トレーン
　　　　　が反り返っています。

解決法：前スカートと後スカートの間にまちを付け、後ろに向かってプリーツを入れ
　　　　　直します。このサイドプリーツは、下に着るフープを覆うスカートのボリュー
　　　　　ムをコントロールします。ですから、プリーツの位置は脇の線ぴったりに合
　　　　　わせず、それよりも後ろに多めに入れます。

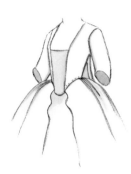

【サック・ガウンの 背面に弾力性がない】

原　因：生地が重すぎて、下に引っ張られています。

　　　―または、背面に隠れプリーツが入っていないために、背面のプリーツ全体がふわっと外へ広がらず、ペタッとしています。

解決法：見返しを付けて背中のネックラインを補強します。背中のプリーツ部の両サイドで、表地を後身頃の裏地にしっかりとステッチで固定します。

　　　―または、隠れプリーツを入れて（98 ページを参照）、背中のプリーツを入れ直します。

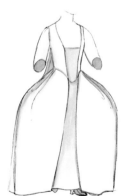

【スカートの前端がウエストで外に反る】

原　因：ウエストのカーブ線でスカートをうまくフィットさせる必要があります。ウエストのすぐ下にボリュームが多すぎます。

解決法：脇前スカートをウエストからほどきます。モデルに下着を全部着せた状態で、スカートの前端がストンと下に落ちるまで、上に引き上げます。ウエストで余った布は折り返すか、切り取るかして、スカートをウエストにもう一度縫い付けます。

【フープで整形しているのに、だらっとしたシルエットになる】

原　因：フープの上段の丈が長すぎるか、フープが垂れ下がっています。それにフープをウエストより低い位置で履いています。

解決法：フープのひもをきちんとウエストで結びます。

　　　―または、フープの上段の丈を短くし、ヒップの位置を高く見せるようにします。フープの型紙は 76 ページにあります。

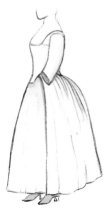

【ペチコートの後ろまたは横の丈が短い】

原　因：ペチコートの丈が、下着（クッション付きペチコートや、パッド、フープなど）のふくらみを考慮せずに、全部同じ長さにカットされています。

解決法：ウエストから、ペチコートに付いている詰め物やフープの上を通って、床までを採寸します。この寸法でペチコートをカットします。モデルまたはボディに下着にガウンを着せた状態で、床から裾までの長さが均一になるように、ペチコートを引っ張ります。余った布はウエストでカットするか、折り返します。フープを着た状態でペチコートの丈を調節する場合は、81 ページを、クッション付きペチコートの場合は、134 ページを参照してください。

【引用】

ヒストリカル・ステッチの名称と縫い方

1.Rasmussen, Pernilla. Skräddaren, sömmerskan och modet: Arbetsmetoder och arbetsdelning i tillverkningen av kvinnlig dräkt 1770–1830, pg. 188–189, Nordiska Museet Handlinger, 2010.

2.A Lady, The Workwoman's Guide: A Guide to 19th Century Decorative Arts, Fashion and Practical Crafts 1838, page 2, Piper Publishing LLC, 2002.

2章：1740年代　イングリッシュ・ガウン

1.Waugh, Norah. Cut of Women's Clothes 1600–1930, MPG Books Group, 1968.

2.Crowston, Clare Haru. Fabricating Women, pg. 40, Duke University Press, 2001.

3.The Complete Vocabulary in English and French, and in French and English... , pg. 85, 1785. Eighteenth-Century Collections Online, November 2016.

4.Boyer, Abel. Boyer's Royal Dictionary abridged. In two parts. 1. French and English 2. English to French, "Fourreau," 1777, Eighteenth-Century Collections Online, November 2016.

5.The Compleat French Master for Ladies and Gentlemen pg. 173,1744, Eighteenth-Century Collections Online, November 2016.

6.Buck, Ann, Dress in Eighteenth-Century England, pg. 187, Holmes & Meier Publishers, 1979.

7.Montgomery, Florence. Textiles in America: 1650–1870, W.W. Norton & Company Inc., 2007.

8.American Sheep Industry Association, "Fast Facts, About American Wool Industry" https://www.sheepusa.org/

9.Buck, Ann. Dress in Eighteenth-Century England, pg. 187, Holmes & Meier Publishers, 1979.

10.May, John June, 1749, British Museum, 1850, 1109.32.

3章：1760〜1770年代　サック・ガウン

1.A Portrait of a Lady, 1768, Francis Cotes, Tate Museum London, N04689.

2.Arnold, Janet. Patterns of Fashion: Englishwomen's Dresses and Their Construction c. 1660–1860, pg. 25, Macmillan/QSM, 1964.

3.The works of Laurence Sterne M.A. In seven volumes, Sterne, Laurence (1713–1768), London: printed for the proprietors, 1783, Volume 7.

4.3〜4年かけて原画や当時の美容師の手引書、雑誌、新聞などを入念に調べてまとめた情報です。

5. オリジナルのシルク・ガウンを調べていると、当時の布幅は46〜61cmが普通で、この幅いっぱいを利用し、スカートがはぎ合わされていました。

6.The Unwelcome Customer, John Collet & James Caldwell, August 17,1772, Colonial Williamsburg Foundation, 1953–205.

7.The Love Letter, Jean Honoré Fragonard, c. early 1770s, Metropolitan Museum of Art, New York, 49.7.49.

4章：1770〜1790年代 イタリアン・ガウン

1.Wenman, J. The Magazine à la mode, or Fashionable miscellany, October 1777, Eighteenth-Century Collections Online, November 2016.

2.Cruttwell, R. The new Bath guide; or, Useful pocket companion ... A new edition, corrected and much enlarged, First Edition: 1777, Reprinted 1784, Eighteenth-Century Collections Online, November 2016.

3. シャーロット王妃(訳注：イギリス国王ジョージ3世の王妃）は、「白のサテンと銀色のオーガンザのイタリアン・ナイトガウンとペチコートに、襟には金の縁飾りがふんだんにあしらわれ、タッセルが付いた、緑の葉模様のヴァンダイクカラー」を着用していました。March 28–30, 1792, The Evening Mail, Burney Papers Digital Archive, November 2016.

4.The Town and Country Magazine, December 1776, pg. 650, Oxford University via Google Books, March 2017.

5.Watt, Melinda. "Textile Production in Europe: Printed, 1600–1800." In Heilbrunn Timeline of Art History. New York: The Metropolitan Museum of Art, 2000–. http://www.metmuseum.org/toah/hd/txt_p/hd_txt_p.htm (October 2003)

6.Sardar, Marika. "Indian Textiles: Trade and Production." In Heilbrunn Timeline of Art History. New York: The Metropolitan Museum of Art, 2000–. http://www.metmuseum.org/toah/hd/intx/hd_intx.htm (October 2003)

7.Goadby, R. The Weekly Miscellany; Or, Instructive Entertainer: Containing a Collection of Select Pieces, Both in Prose and Verse; Curious Anecdotes, Instructive Tales, and Ingenious Essays on Different Subjects, Volume 7, December 16, 1776, New York Public Library, March 2017.

8.The Bum Shop, c. 1785, Metropolitan Museum of Art. New York, 1970.541.12.

9.Van Cleave, Kendra, and Brooke Welborn. "Very Much the Taste and Various are the Makes: Reconsidering the Late Eighteenth-Century Robe à la Polonaise," Dress Vol 39 No. 1, 2013, Costume Society of America.

10.The Fair Penitent, 1781, British Museum, 2010, 7081.1022.

11.Plenty/L' Abondance, c. 1780, Colonial Williamsburg Foundation, 1980–232.

5章：1790年代　ラウンド・ガウン

1.Bissonette, Anne, and Sarah Nash. "The Re-Birth of Venus: Neo-Classical Fashion and the Aphrodite Kallipygos," Dress: Vol 41 No. 1, 2015.

2. オリジナルの衣服を研究した結果、1780年代後半から1790年代前半にかけて、ウエストラインが微妙に上がっていたことがわかりました。たとえば、1790年頃のプリント・コットンのジャケットとペチコート（コロニアル・ウィリアムズバーグ財団所蔵、Accession No. 1990–10）を見ると、作り直さ

れて、ウエストラインを約 2.5cm 上げている
ことがわかります。それ以外のところは直し
が入っていないようです。

3.Huenlich, R. How to Distinguish Quickly Cotton
from Linen, The Melliand, Vol. 2, No. 11 (February
1931), 2 pages. Posted December 11, 2002,
University of Arizona.

4.England, John. Irish Linen, The Irish Linen Story.
http://johnengland.com/irish-linen-story/, March
2017.

5.Arnold, Janet. Patterns of Fashion:
Englishwomen's Dresses and Their Construction
c. 1660–1860, pg. 46, Macmillan/QSM, 1964.

6.Snowshill Wade Costume Collection,
Gloucestershire, Dress Skirt, 1790–1800, NT
1348737.1.

7.Heideloff, N. Gallery of Fashion: Volume 2,
1795, Bunka Gakuen Digital Archives of Rare
Materials, Accessed January 2017.

※「ギャラリー・オブ・ファッション」https://
digital.bunka.ac.jp/kichosho/search_list2.php

8.A Lady, The Workwoman's Guide: A Guide
to 19th Century Decorative Arts, Fashion and
Practical Crafts 1838, pg. 158, Piper Publishing
LLC, 2002.

【作品引用】

Countess Ekaterina Vasilievna Skaronskaya,
Elisabeth Louise Vigee Le Brun, 1790, Institut de
France, Musee Jacquemart-Andre, Paris (MJAP-P
578)

Lady Mary Cunliffe, Francis Cotes, 1768, Walker
Art Gallery, WAG 1514

Maria Luisa di Borbone, Princess of the Two
Sicilies, Elisabeth Louise Vigee Le Brun, 1790,
Museo di Capodimonte, Naples (OA 7228)

May, John June, 1749, British Museum, 1850,
1109.32

Plenty/L'Abondance, Carington Bowles, 1780,
Colonial Williamsburg Foundation, 1980-232

Portrait of a Lady, Francis Cotes, 1768, Tate
Museum, N04689

Portrait of Marquise d'Orvilliers, Jacques-Louis
David, 1790, Louvre Museum, RF 2418

Princess Louisa and Princess Caroline, Francis
Cotes, 1767, The Royal Collection, RCIN 404334

Self-Portrait, Elisabeth Louise Vigee Le Brun,
1790, Gallerie degli Uffizi, Corridoio Vasariano,
Florence, 1890, n. 1905

September, Thomas Burford, 1745, Colonial
Williamsburg Foundation, 1988-291,9

【引用した現存ガウン】

注記：以下掲載の衣服は、博物館に所蔵の
作品を著者たちが入念に研究して選んだもの
です。これらの衣服は調査当時、一般には
公開されていませんでした。前例のないこと
ですが、著者たちはガウンの構造やデザイン
の詳細を見る機会を得ました。また個人所
蔵のものは、調査はしましたが、このリスト
には含まれていません。

ロサンゼルス・カウンティ美術館

LACMA Cotton Italian Gown M.80.138

LACMA Pink/Green Sack M.2007.211.720A-B

LACMA Silk Redingote M.57.24.9

LACMA Riding Habit M.82.16.2a-c

コロニアル・ウィリアムズバーグ財団

CWF 2009-43.3

CWF 1996-95

CWF 1991-449 A-C

CWF 1989-446

CWF 1989-330

CWF 1991-520

CWF 1991-520

CWF 1991-519

CWF 1983-230

CWF 2000-86

CWF 1947-511 (4464)

CWF 1988-223

CWF 1990-10

CWF 1991-450

CWF 1991-470

CWF 1951-150

CWF 1991-466 A&B

CWF 1991-474,A

CWF 1983-233

グラスゴー美術館／バレル・コレクション

1932.51.o

E.1940.47.c

ノルディック・ミュージアム（ストックホルム）

NM.0186311

NM.0222648A-E

NM.0020602

NM.0158629

【参考文献】

"American Sheep Industry | Fast Facts."
American Sheep Industry | Fast Facts. Accessed
January 10, 2017. http://www.sheepusa.org/
ResearchEducation_ ※現在不明

FastFacts "What Makes Wool So Special?"
Accessed January 10, 2017. http://www.
woolrevolution.com/virtues.html ※現在不明

A Lady, The Workwoman's Guide: A Guide
to 19th Century Decorative Arts, Fashion
and Practical Crafts, Piper Publishing LLC,
1838/2002.

Akiko Fukai, Tamami Suoh, Miki Iwagami, Reiko
Koga, and Rii Nie. Fashion: A History from the
18th–20th Century, Taschen, 2005.

Alden O'Brien, An Agreeable Tyrant: Fashion
After the Revolution Exhibition Catalogue, DAR
Museum, 2016.

Anne Buck. Dress in Eighteenth-Century England,
Holmes & Meier Publishers Inc., 1979.

Bianca M. Du Mortier and Ninke Bloemberg,
Accessorize! 250 Objects of Fashion & Desire,
Rijksmuseum & Yale University Press, 2012.

Clare Haru Crowston. Fabricating Women: The
Seamstresses of Old Regime France 1675–1791,
Duke University Press, 2001.

Cristina Barreto, Anita Lawrence, Martin
Lancaster, Elizabeth Tauroza, and Michael David
Haggerty. Napoleon and the Empire of Fashion:
1795–1815, Milano: Skira, 2010.

Florence M. Montgomery, Textiles in America 1650–1870, W.W. Norton & Company, 2007.

Gail Marsh. 18th Century Embroidery Techniques, Guild of Master Craftsman Publications Ltd, 2006.

Harold Koda and Andrew Bolton. Dangerous Liaisons: Fashion and Furniture in the Eighteenth Century, Metropolitan Museum of Art & Yale University Press, 2006.

Janet Arnold. Patterns of Fashion: Englishwomen's Dresses and Their Construction c. 1660–1860, Macmillan/QSM, 1964.

John Styles. The Dress of the People: Everyday Fashion in Eighteenth Century England, Yale University Press, 2007.

John Styles. Threads of Feeling: The London Foundling Hospital's Textile Tokens 1740–70, Synergie Group UK, 2010.

Joseph Baillio, Katharine Baetjer, Paul Lang, and Ekaterina Deryabina. Vigée Le Brun. New York: Metropolitan Museum of Art, 2016.

Kimberly Chrisman-Campbell. Fashion Victims: Dress at the Court of Louis XVI and Marie-Antoinette. New Haven: Yale University Press, 2015.

Linda Baumgarten. Eighteenth-Century Clothing at Williamsburg, Colonial Williamsburg Foundation, 1993.

Linda Baumgarten, John Watson, and Florine Carr. Costume Close-Up: Clothing Construction and Pattern 1750–1790, Colonial Williamsburg Foundation/QSM, 1999.

Linda Baumgarten. What Clothes Reveal: The Language of Clothing in Colonial and Federal America, The Colonial Williamsburg Foundation and Yale University Press, 2002.

Marika Sardar. "Indian Textiles: Trade and Production." In Heilbrunn Timeline of Art History. New York: The Metropolitan Museum of Art, 2000–. http://www.metmuseum.org/toah/hd/intx/hd_intx.htm (October 2003).

Melinda Watt. "Textile Production in Europe: Printed, 1600–1800." In Heilbrunn Timeline of Art History. New York: The Metropolitan Museum of Art, 2000–. http://www.metmuseum.org/toah/hd/ txt_p/hd_txt_p.htm (October 2003).

Nancy Bradfield. Costume in Detail, 1730–1930. Hollywood, CA: Costume & Fashion Press, 2009. 『図解貴婦人のドレスデザイン 1730 ～ 1930 年：スタイル・寸法・色・柄・素材まで』ナンシー・ブラッドフィールド著、ダイナワード訳、マール社、2013 年

Norah Waugh. Cut of Women's Clothes 1600–1930, MPG Books Group, 1968.

Pauline Rushton. 18th Century Costume in National Museums Liverpool, National Museums Liverpool, 2004.

Pernilla Rasmussen. Skräddaren, sömmerskan och modet: Arbetsmetoder och arbetsdelning i tillverkningen av kvinnlig dräkt 1770–1830, Nordiska Museet Handlingar, 2010.

Sharon Sadako Takeda and Kaye Durland Spilker. Fashioning Fashion: European Dress in Detail 1700–1915, Los Angeles County Museum of Art and Delmonico Books, 2012.

Sonia Ashmore. Muslin, Victoria and Albert Publishing, 2012.

Victoria and Albert Museum, British Textiles 1700 to the Present, V&A Publishing, 2010.

素材について

靴、ストッキング、バックル

アメリカン・ダッチェス < American Duchess Inc. >
www.AmericanDuchess.com

布、シルクリボン、
ドレスメイキング用最高品質のシルク糸

ブライテックス・ファブリックス< Britex Fabrics >
（サンフランシスコ）
www.britexfabrics.com

布、ネッカチーフ、糸、型紙、裁縫道具

バーンリー＆トロウブリッジ・カンパニー
< Burnley & Trowbridge Company >
www.burnleyandtrowbridge.com

布、型紙、裁縫道具

ブライテックス・ファブリックス< Britex Fabrics >
（サンフランシスコ）
www.britexfabrics.com

布

シルク・バロン< Silk Baron >
www.silkbaron.com
ピュア・シルクズ< Pure Silks >
www.puresilks.us
ルネサンス・ファブリックス< Renaissance Fabrics >
www.renaissancefabrics.net
ムード・ファブリックス< Mood Fabrics Inc. >
www.moodfabrics.com

謝辞・著者略歴

アビー・コックス< Abby Cox >

大学で美術史、演劇、歴史を学んだのをきっかけに、服飾の歴史と縫製への情熱に火がつく。その後、スコットランドのグラスゴー大学で装飾美術とデザイン史を学び（2009 年に修士号を取得）、アメリカのコロニアル・ウィリアムズバーグ財団に勤務しながら、仕事に情熱を注ぐ。財団での最後の 3 年間は、マーガレット・ハンター・ミリナリーショップで見習い帽子職人兼マンチュア・メーカーとして働き、18 世紀のドレスメイキングを学びつつ、研究に従事。現在は、アメリカのネバダ州リノにある American Duchess and Royal Vintage Shoes（アメリカン・ダッチェス＆ロイヤル・ビンテージ・シューズ）で副社長を務めている。

ローレン・ストーウェル< Lauren Stowell >

歴史衣装について学んだことを楽しく記録する目的で、2009 年にブログを開始。16 世紀から 1960 年代まで、様々な時代のドレスを気に入っているが、18 世紀のドレスは特に愛してやまない。2011 年、夫クリスと一緒に、歴史衣装を再現する人々やコスプレイヤーのために、18 世紀の靴を再現してデザインし、販売を開始。今やフルタイムのビジネスに成長し、ルネサンス時代からエドワード朝時代までの靴やブーツ、絹のストッキング、靴用バックル、その他のアクセサリーを製造するに至っている。その間もドレスを縫い続け、歴史衣装についてブログを書き続ける。試行錯誤を繰り返すなか、失敗も成功も経験し、古い時代の衣服がどのように着られ、歴史を通して生き延びてきたかについて常に学び続けている。

アビーより感謝の言葉

コロニアル・ウィリアムズバーグ財団、特にマーガレット・ハンター・ミリナリーショップで働いていた経験がなければ、この本を共同執筆することは叶いませんでした。コロニアル・ウィリアムズバーグ財団に所属していた当時の友人であり、この分野の研究者仲間でもある、ジュネー・ウィテカー、マーク・ヒュッター、ブルック・ウェルボーン、ニール・ハースト、サラ・ウッドヤード、マイク・マッカーティたちと行った意見交換が、本書の方向性を決めるのに役立ちました。コロニアル・ウィリアムズバーグ財団の衣装・テキスタイル担当の元学芸員で、私を導いてくれただけでなく親交も深めてくれたリンダ・バウムガルテンとアンジェラ・バーンリーにも感謝の意を表します。それから、編集者のローレン・ノウルズをはじめ、ページ・ストリート・パブリッシングのすばらしいスタッフたちには、執筆中、何かとお世話になりました。また、家族の愛やサポートがなければ、ここまで来られませんでした。やる気を高めるためにと気遣って、スターバックスのギフトカードなど、いろんなものを送り続けてくれた、我が母スーザン・ミークスには特に感謝。それから、共著者のローレンへ。一生に一度のこの機会を私と共有してくれてありがとう。最後に、マギー・ロバーツへ畏敬の念をこめて。あなたのサポートがなければこの本を作ることはできませんでした。

ローレンより感謝の言葉

世界各地の歴史衣装コミュニティの皆さんへ。皆さんからの多大な支援がなければ、このような活動はできませんでしたし、必要ともされなかったでしょう。ありがとうございました。また、まどろっこしい私たちに付き合ってくれたクリス・ストーウェル、縫製を手伝ってくれたマギー・ロバーツ、そして私たちがマギーの協力を要請したときに、快諾してくれたアルバート・ロバーツには、本当にお世話になりました。また、所蔵品の一般利用を許可してくださったメトロポリタン美術館とロサンゼルス・カウンティ美術館にも感謝します。私たちがいつも参考にしている文献の著者や研究者たち——ジャネット・アーノルド、ナンシー・ブラッドフィールド、リンダ・バウムガルテン、ノラ・ウォーにも感謝の念が堪えませんし、こうした先人たちの仲間入りができるよう、私たちに本書執筆の機会を与えてくださったページ・ストリート・パブリッシングのチームの皆さんにも感謝したいと思います。

最後に、歴史衣装製作の道を歩んだ私の師であり、友人であり、パートナーでもあるアビー・コックスに感謝。

索引

THE AMERICAN DUCHESS GUIDE TO 18TH CENTURY DRESS MAKING
How to Hand Sew Georgian Gowns and Wear Them with Style
by Lauren Stowell and Abby Cox

Text copyright © 2017 by Lauren Stowell and Abby Cox

Published by arrangement with Page Street Publishing Co. through Japan UNI Agency, Inc., Tokyo.

【日本語版スタッフ】

監　修　　青木直香（映画衣装デザイナー）
　　　　　https://aoki7.com/

訳　者　　新田享子
　　　　　https://kyokonitta.com/

翻訳協力　株式会社トランネット
　　　　　https://www.trannet.co.jp/

カバーデザイン　渋谷明美（CimaCoppi）

企画編集　森基子（ホビージャパン）

18世紀のドレスメイキング
手縫いで作る貴婦人の衣装

2022年 2月28日　初版発行
2022年 4月22日　2版発行

著　者　ローレン・ストーウェル
　　　　アビー・コックス

翻　訳　新田享子

発行人　松下大介

発行所　株式会社ホビージャパン
　　　　〒151-0053　東京都渋谷区代々木 2-15-8
　　　　電話　03-5354-7403（編集）
　　　　　　　03-5304-9112（営業）

印刷所　株式会社広済堂ネクスト

Printed in Japan
ISBN978-4-7986-2736-6　C2371